typography

×

KB187983

타이포그래피 × 타입
함께 쓸 때 더 좋은 서체 디자인 149

1판 1쇄 발행 2016년 2월 22일

펴낸이 이영혜
펴낸곳 디자인하우스
 서울시 중구 동호로 310 태광빌딩
 우편번호 04616

대표전화 (02) 2275-6151
영업부직통 (02) 2263-6900
팩시밀리 (02) 2275-7884, 7885
홈페이지 www.designhouse.co.kr
등록 1977년 8월 19일, 제2-208호

편집장 김은주
편집팀 박은경, 이수빈
디자인팀 김희정
마케팅팀 도경의
영업부 고은영
제작부 이성훈, 민나영, 이난영

번역·디자인 유윤석
교정·교열 한정아

일러두기
1. 이 책의 외래어 표기는 국립국어연구원의 '외래어표기법 및 표기
용례'를 따랐다. 단, 널리 알려진 표기나 해당 분야에서 통용되는
표기가 존재하는 경우 그것을 사용했다.
2. 본문에 나오는 도서명은 『 』로, 잡지명 및 영화명 등은 「 」로
묶었다.

지은이 토니 세던
1987년부터 그래픽 디자이너로 활동해온 토니 세던은 영국 런던에서
12년간 생활하며, 디자인 컨설팅 회사를 거쳐 출판사의 시니어 아트
디렉터로 근무했다. 1999년에는 런던을 떠나 고향으로 돌아가 북
디자인과 아트 디렉션 일을 했으며 현재는 프리랜서 디자이너이자
프로젝트 매니저, 작가로 활동 중이다.

옮긴이 유윤석
홍익대학교 시각디자인과와 예일대학교 대학원에서 그래픽 디자인을
공부했다. 안그라픽스와 뉴욕 Base에서 일했으며, 2011년부터
프랙티스라는 스튜디오를 열고 디자이너로 활동 중이다.

이 도서의 국립중앙도서관 출판시도서목록(CIP)은
서지정보유통지원시스템 홈페이지(http://seoji.nl.go.kr)에서
이용하실 수 있습니다. (CIP 제어번호: 2015032096)

ISBN 978-89-7041-680-9 (93600)
가격 20,000원

함께 쓸 때 더 좋은 서체 디자인 149

typo grap hy ×

타이포그래피
×
타입

토니 세던 지음 · 유윤석 옮김

design**house**

Contents

차례 |

제목 서체: HTF디도 라이트(호플러&Co.)

Introduction

서문

제목 서체: 더 카펜터 레귤러(페노타입사)

서체를 고르는 일은 어떤 음악을 들을지 결정하는 일과 비슷하다. 소장하고 있는 CD나 MP3 목록을 훑어보다가 눈에 띄는 것을 발견하면 재생 버튼을 누른다. 사람마다 앨범이나 곡을 선택하는 이유는 다르다. 생각에 잠기고 싶을 때나 빠르게 질주하는 차에서 듣고 싶어서, 혹은 친구들과 함께 저녁을 먹으면서 듣고 싶은 것일 수도 있다. 서체의 경우도 비슷해서 가독성이 좋다거나, 어떤 시대를 대변한다거나, 쓰려는 문장에 잘 어울린다거나 하는 등의 이유로 특정한 서체를 고르게 된다.

음악에 계속 비유하자면 대부분의 사람들은 좋아하는 음악 스타일이 적어도 두세 가지는 있기 마련이다. 블루그래스와 아트 펑크, 거기에 몇몇 뮤지컬 음악을 즐겨 듣는 식으로 말이다. 아마 스마트폰으로 듣고 싶은 음악 목록을 고를 때 오페라 「마술피리」 도중에 헤비메탈곡을 끼워 넣지는 않을 것이다. 함께 조합해 사용할 서체를 고를 때도 서체끼리의 연관성과 글의 주제를 고려하는 것이 중요하다. 페테 프락투어 Fette Fraktur(153쪽 참고)와 상블루SangBleu(216쪽 참고)를 섞어 쓰는 것은 모터헤드와 모차르트를 모두 좋아한다고 해서 그 둘을 함께 듣는 것만큼이나 안 어울리는 일이다.

그렇다면 과연 어떤 서체 조합이 최선일까? 안타깝지만 정해진 답은 없다. 다만 선택에 도움을 줄 수 있는 여러 가지 원칙과 요령이 있는데 그중 많은 부분을 이 책에서 소개하고 있다. 하지만 완벽한 서체 짝을 찾는 일은 아무리 과학적으로 접근해도 주관적인 일이며, 교육을 받았다고 해도 개인적인

취향의 문제이고, 동의를 구할수록 이견이 생기는 문제일 수밖에 없다. 이 책에서는 149가지 조합을 제안하지만 그건 말 그대로 제안일 뿐이다. 그중 어떤 것은 여러분의 다음 프로젝트에 적합한 것일 수도 있지만, 또 어떤 것은 '이걸 왜 이 서체와 함께 썼을까? 나라면 절대 그러지 않을 텐데' 하며 의아해할 수도 있다. 또 여러분이 이 책에 소개한 모든 서체를 가지고 있지 않다는 것도 잘 알고 있다. 이 책을 위해 폰트를 제공해준 서체 회사와 디자이너들이 아니었다면 나 역시 모든 서체를 가지고 있지 못했을 것이다. 하지만 이 책에서 제안하는 서체에 준하는, 예를 들면 임스 센추리 모던Eames Century Modern 대신 클래런던Clarendon을, 파른함Farnham 대신 뉴 센추리 스쿨북New Century Schoolbook 같은 서체를 가지고 있을 가능성이 크다.

아무쪼록 이 책이 최선의 서체 조합에 필요한 지식과 영감을 주기를 바란다. 그리고 내가 이 책을 쓰고 디자인하면서 많은 것을 배운 것처럼 여러분에게도 유용한 독서가 되었으면 좋겠다.

— 토니 세던

Classification

분류

지난 100여 년 동안 서체 분류를 위해 명확한 시스템을
개발하고자 시도했으나 이런저런 이유로 모두 실패하고 말았다.
1954년 프랑스 역사학자 막시밀리앙 복스Maximilien Vox가
고안한 복스 서체 분류법VOX-ATypI을 1967년 국제
타이포그래피 협회에서 공인하면서 표준으로 인정받았으나
오늘날은 이마저도 완전하지 않다. 최근 30년 동안 인쇄와
스크린 환경에서 폭넓게 쓸 수 있는 서체를 개발하기 위한
노력으로 혁신적인 결과를 낳았는데 이 서체들은 전통적인
방법으로는 분류하기 어려워진 것이다. 그런 새로운 서체에는
'트랜지셔널 휴머니스트Humanist Transitional'나 '기하학적
네오그로테스크Neo-Grotesque Geometric' 같은 이름을 붙이는
것이 적절할 것 같다. 그럼에도 복스 서체 분류법은 여전히
유용하다. 이 분류법을 바탕으로 새로운 조합의 가능성을
이해하는 데 도움이 되도록 몇 가지 항목을 더해 다음 페이지에
정리해두었다.
각 항목의 예는 실제로 해당 시기에 나온 활자체가 아니며
디지털 리바이벌임을 일러둔다.

제목 서체: 파른함 디스플레이 라이트(폰트 뷰로사)

고대 Ancient 15세기 이전. 블랙레터Blackletter(또는 프락투어Fraktur)와 판각체(또는 앤티크Antique).
예: Goudy Medieval 𝔉𝔢𝔱𝔱𝔢 𝔉𝔯𝔞𝔨𝔱𝔲𝔯

휴머니스트 Humanist 베네치안Venetian으로도 불림. 15세기 중반의 세리프. 손글씨에서 유래한 산세리프도 휴머니스트로 분류함.
예: Adobe Jenson Requiem

올드 스타일 Old Style 개럴드Garald라고도 함. 15세기 후반 이후의 세리프.
예: Adobe Caslon Mercury

트랜지셔널 Transitional 18세기 중반 이후의 세리프. 스카치 로만Scotch Roman도 여기에 포함함.
예: Farnham Le Monde Livre

모던 Modern 디돈Didone이라고도 함. 18세기 후반 이후의 세리프. 아주 두꺼운 모던은 팻 페이스Fat Face라고도 함.
예: Bodoni Abril

슬랩 Slab 스퀘어 세리프Square Serif라고도 함. 19세기 초 이후. 브래킷 세리프인 클래런던Clarendons과 언브래킷 세리프인 이집션Egyptians으로 나뉘는데, 지금은 흔히 그로테스크 슬랩 또는 기하학적 슬랩, 휴머니스트 슬랩이라고 부름.
예: Eames Century Modern Vitesse

산세리프 Sans serif 19세기 초부터 시작되어 20세기에 더욱 융성함. 하위 분류로 그로테스크, 네오그로테스크, 고딕, 스퀘어, 기하학적, 휴머니스트와 네오휴머니스트가 있음.
예: FS Emeric Colfax

디스플레이 Display 19세기 이후. 큰 글씨 전용으로 개발한 서체들. 작은 본문용 서체로는 부적합함.
예: **Acropolis Giza**

스크립트 Script 18세기 후반 이후. 포멀, 캐주얼, 캘리그래픽으로 세분됨.
예: Bickham Script Liza Text

글리픽 Glyphic 20세기 이후.
예: Albertus Modesto

컨템퍼러리 Contemporary 20세기 후반 이후. 서로 다른 스타일을 혼합한 독창적인 결과물로 특정 분류를 따르지 않음. 대부분 포스트스크립트(1982) 기술 이후에 디자인된 서체.
예: FS Olivia Doko

Type Teams

서체 조합

제목 서체: 뉴트라페이스 슬랩 디스플레이 볼드(하우스 인더스트리사)

Chevalier

Knights in shining armour

Arthur & his Round Table

15세기 중반에 활자가 발명되기 전까지는 서양의 타이포그래피 역사에서 서체 디자인이 존재하지 않았다. 고딕Gothic, 블랙레터Blackletter같이 손으로 쓴 글자가 자연스럽게 초기 서체 디자인의 원형이 되었다. 중세풍을 구현하고자 한다면 프레더릭 가우디Frederic Goudy가 디자인한 가우디 미디벌(1915)과 가우디 롬바르딕 캐피틀(1928)이 좋은 선택이다.

On this page
Goudy Lombardic Capitals
Goudy Medieval

Middle Ages
Carolingian
feudalism
Johannes Gutenberg's 42-line Bible

카바존(짐 파킨슨Jim Parkinson, 2005)은 텍스투라 스타일 블랙레터textura-style Blackletter를 리바이벌한 것으로 모호한 디테일을 생략함으로써 다른 블랙레터 계열 서체의 약점인 판독성을 향상시켰다. 이 서체와 에스카페이드 프락투어(타입투게더사, 2012)를 함께 쓴다면 중세풍에 현대적 느낌을 더할 수 있다. 한편 캡션이나 주석같이 작은 글씨에는 각진 획 끝이 돋보이는 휘트니(호플러&Co.)가 잘 어울린다.

On this page

Cabazon
Eskapade Fraktur
Whitney

FLORENCE
Michelangelo
David
Lorenzo de'Medici

14세기 이탈리아에서 시작해 유럽으로 퍼져나간 르네상스 운동은 15세기 중반 활자의 발명으로 그 전파에 가속이 붙게 된다. 16세기 글쓰기 교본에 실린 일러스트레이션에서 영감을 받은 레퀴엠(호플러&Co.)은 휴머니스트 스타일 세리프를 잘 재현한 서체이다. 이 시기에 산세리프 서체는 존재하지 않았지만 현대적으로 응용하는 경우라면 빌라크가 잘 어울릴 것이다.

On this page

Requiem Display
Requiem Text
Verlag

REFORM
A.D. 1722
Brackets
English Foundry

캐즐론은 18세기 첫선을 보인 이래로 꾸준히 사랑받는 서체이다. 디지털 플랫폼에 맞춰 다양한 본문용 버전을 개발했으나 이것을 제목 크기로 쓰기에는 무리가 있었다. 그러나 빅 캐즐론(카터 & 콘사)은 캐즐론사의 디스플레이 컷을 복각하는 데 성공했다. 가장 충실하게 디지털화했다고 여겨지는 어도비 캐즐론은 본문용으로 함께 쓰기에 좋다.

On this page

Big Caslon
Adobe Caslon

Victorian VOGUE

이 책의 목적은 용도에 잘 어울리는 서체의 조합을 제안하는 것이지만 반드시 이 책에서 제안하는 대로 따를 필요는 없다. 여러분에게 주어진 무한한 서체 조합의 가능성을 한정 짓지 말라. 모든 서체는 다양한 방법으로 따로 또는 같이 사용할 수 있다.

예를 들어 휴머니스트 세리프인 젠슨Jenson은 전통적이고 학구적인 분위기에 제격이다. 이런 부류에 속하는 서체의 유기적인 형태는 생동감을 주기에도 적절하다. 또 다른 예로 멋지게 쭉 뻗은 슬랩이 일품인 기자Giza는 빅토리아 시대의 연극 전단을 떠올리게 하는 서체이다. 슬랩 세리프가 다시 유행하는 요즘 그 독특한 모양 덕분에 패션 잡지 표지용으로 적합한 듯하다.

단 하나의 목적을 위해 서체를 디자인한 사례도 있는데, 이름만 봐도 용도를 짐작할 수 있을 정도이다. 보통 독특하고 장식적이라는 수식이 붙는 디스플레이 서체인 경우가 많은데, 대부분 조악한 것으로 여겨진다. 하지만 이런 서체도 나름의 역할이 있다. 노골적으로 '레트로 테크놀로지'를 표방하는 카운트다운Countdown(콜린 브리그놀Colin Brignall, 1965)은 원래 판박이 스티커 회사인 레트라셋Letraset을 위해 개발한 서체인데, 시간이 흐른 지금은 복고풍 나이트클럽 전단에 아주 잘 어울린다. 쓸모 없어 보이던 서체가 예상치 못한 용도로 쓰일 수 있음을 보여주는 예이다.

Italia

GLORIFICATION
of our cultural heroes

Machiavelli

휴머니스트 세리프와 트랜지셔널 세리프의 특징을 고루 갖춘 FF 클리퍼드(폰트폰트사, 1999)는 6, 9, 18 3가지 시각적 크기optical sizes로 나뉜다. 이런 디테일 덕분에 가독성 높은 금속활자의 느낌을 재현할 수 있으며 그 시대의 분위기를 표현하기에도 적당하다. 휴머니스트 세리프인 켄타우어 MT는 판각을 원본으로 한 예리한 모서리가 특징인데, 제목용으로 FF 클리퍼드와 섞어 쓰면 잘 어울린다.

On this page

Centaur MT
FF Clifford

Claude Garamont

Plantin-Moretus Museum

Paraphrasis in Elegantiarum Libros Laurentii Vallae

Text with unsurpassed legibility

큰 인기를 누리고 있는 올드 스타일 세리프 개러몬드 Garamond는 여러 가지 엉터리 버전 때문에 디지털화 과정이 어려웠다. 개러몬드 프리미어(어도비사, 2005)는 이전 버전에서 생긴 문제점을 해결한 서체로 무엇보다 제목, 본문, 캡션 전용의 패밀리를 구축해 서체 본래의 특징을 대부분 복원했다.

On this page

Garamond Premier Display

Garamond Premier

Garamond Premier Caption

PARADISE LOST
THE AUTHOR
JOHN MILTON

OF MANS FIRST DISOBEDIENCE,
AND THE FRUIT
OF THAT FORBIDDEN TREE,
WHOSE MORTAL TAST
BROUGHT DEATH INTO THE
WORLD, AND ALL OUR WOE,
With loss of Eden, till one greater Man
Restore us, and regain the blissful Seat,
Sing Heav'nly Muse, that on the secret top
Of Oreb, or of Sinai, didst inspire
That Shepherd, who first taught the chosen Seed,
In the Beginning how the Heav'ns and Earth
Rose out of Chaos : Or if Sion Hill
Delight thee more, and Siloa's Brook that flow'd
Fast by the Oracle of God ; I thence
Invoke thy aid to my adventrous Song,
That with no middle flight intends to soar
Above th' Aonian Mount, while it pursues
Things unattempted yet in Prose or Rhime.
And chiefly Thou O Spirit, that dost prefer
Before all Temples th' upright heart and pure,
16

도브스 프레스The Doves Press는 T. J. 코브던샌더슨 T. J. Cobden-Sanderson과 에머리 워커Emery Walker가 1900년 런던 해머스미스에 설립한 출판사다. 1470년대 니콜라 장송Nicolas Jenson의 휴머니스트 세리프를 기본으로 삼아 만든 도브스 타입The Doves Type 한 가지로 모든 출판물을 조판했다. 위쪽의 캘리그래피는 에드워드 존스턴Edward Johnston의 원도를 목판활자로 인쇄한 것이다.

클라이언트 도브스 프레스
스튜디오/디자이너 T. J. 코브던샌더슨, 에머리 워커,
에드워드 존스턴
주요 서체 도브스 타입

원리 #1 | 스트레스

사전적으로 '스트레스stress'는 강조나 긴장을 뜻하지만 타이포그래피에서는 글자 획이 가늘어지는 두 점이 이루는 각도를 뜻한다. 일반적으로 스트레스는 수직이거나 수직에 가깝다. 간혹 '역스트레스reversed stress'라고도 하는 가로 방향의 스트레스도 있는데, 이런 것은 대부분 스타일에 치중한 제목용 서체에서 볼 수 있다.

그러면 왜 많은 서체에서 획의 굵기가 다양해졌을까? 그 답은 손글씨에 바탕을 둔 15–16세기의 초기 세리프(휴머니스트 세리프 또는 올드 스타일 세리프)에서 찾을 수 있다. 1470년대 니콜라 장송의 작품이 좋은 예가 된다. 당시의 휴머니스트(또는 베네치안) 계열 서체에서 드러나는 손글씨의 특징은 완만한 획 굵기의 변화와 거꾸로(왼쪽으로) 기울어진 스트레스를 만들어냈다. 오른손잡이가 깃털 펜이나 끝이 넓적한 펜촉으로 글씨를 쓰면 이렇게 왼쪽으로 기울어진 스트레스를 그리게 된다.

그에 비해 18세기 후반에 등장한 모던 세리프Modern serif는 끝이 뾰족한 펜촉으로 쓴 것과 같은 특징이 있다. 뾰족한 펜촉은 힘을 가하면 펜촉 끝이 갈라지면서 굵은 획이 나오게 된다. 예리한 펜촉은 종이 표면을 긁어내듯이 그리다가 펜을 위에서 아래로 내려 그을 때만 굵은 선이 그려지기 때문에 모던 세리프에서는 고유한 수직 스트레스를 이루게 된다. 획 굵기 사이가 거의 또는 아예 없는 서체도 대부분 수직 스트레스를 이룬다.

대소문자 'O', 대문자 'Q', 소문자 'e' 같은 원형의 글자는 스트레스나 획의 기울어짐을 판독하기에 유용하다. 각도를 재려면 획 굵기가 가장 가는 최상단과 최하단을 찾은 뒤 그 두 점을 잇는 선을 그린다. 그 선의 각도가 스트레스의 기울기이다. 스트레스의 기울기는 동일한 위계에서 서체를 섞어 쓸 때 시각적 조화 또는 대치의 기준으로 활용할 수 있다.

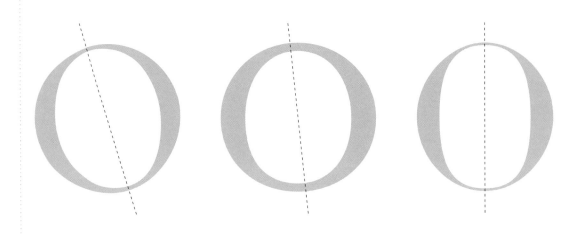

휴머니스트 세리프에서 트랜지셔널 세리프를 거쳐 모던 계열로 오면서 스트레스의 기울기가 서서히 수직에 가까워진다. 여기에 사용한 서체는 (왼쪽부터) 어도비 젠슨, 배스커빌 오리지널, 디도이다.

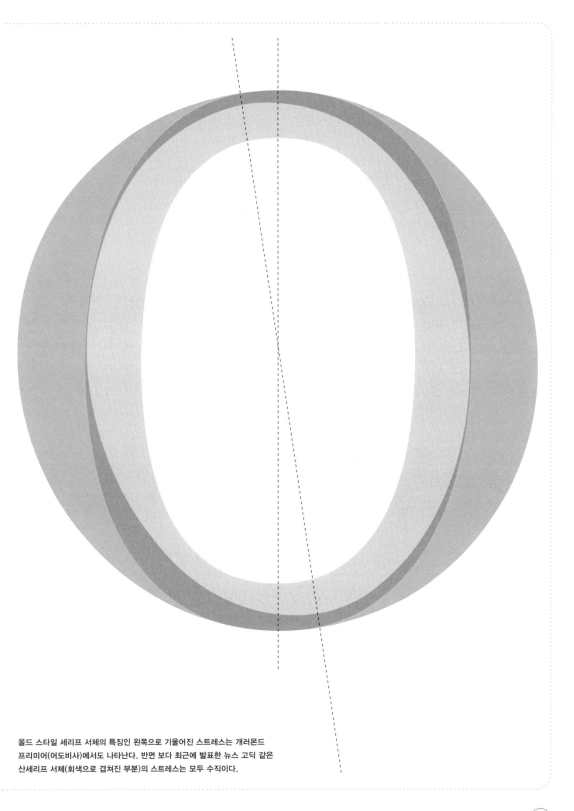

올드 스타일 세리프 서체의 특징인 왼쪽으로 기울어진 스트레스는 개러몬드
프리미어(어도비사)에서도 나타난다. 반면 보다 최근에 발표한 뉴스 고딕 같은
산세리프 서체(회색으로 겹쳐진 부분)의 스트레스는 모두 수직이다.

FINELY CRAFTED SERIF

Ben Franklin

1757

Transitional agreement

1750년대에 나온 배스커빌 역시 개러몬드와 마찬가지로 디지털화 과정이 순탄치 않았다. 배스커빌 오리지널(스톰사)은 용도에 따라 2가지 시각적 크기 중 선택해 세팅할 수 있어 금속활자 고유의 특징을 상당 부분 복원할 수 있게 되었다. 고풍스러움을 해치지 않으면서 캡션 사이즈의 산세리프 서체를 함께 쓰고 싶다면 FF 요가 산스를 권할 만하다.

On this page

Baskerville Original
FF Yoga Sans

Riesling
Repatriation
1795
The shape of things to come...

프라이 배스커빌은 기존 배스커빌을 제목용으로 쓸 때
생기는 약점을 해소한 서체이다. 1700년대 후반 프라이
타입 파운드리사의 원본을 되살린 것으로 세밀한
디테일까지 잘 살린 성공적인 디지털화의 사례로 꼽힌다.
뚜렷한 대비와 정교한 디테일이 돋보이는
ITC 뉴 배스커빌과 잘 어울리며, 산세리프 서체
조합에는 전통적인 느낌의 길 산스가 적당할 것이다.

On this page
Fry's Baskerville
ITC New Baskerville
Gill Sans

Ragazzo

Kaleidoscope

GOLDEN BROWN

The latest bulletin

아른험(아워타입사)은 17세기에 뿌리를 두고 있지만 철저히 현대적인 서체이다. 밀도가 높은 신문 조판에 사용할 목적으로 디자인했지만 역사적인 특징이 잘 살아 있다. 엑스하이트가 커서 가독성이 좋으며, 이 때문에 대부분의 산세리프와도 잘 어울린다. 또한 폰트 패밀리가 용도별로 세분되어 있어 다양한 활용이 가능하다.

On this page

Arnhem Fine
Arnhem Display
Arnhem Blond
Benton Sans

Skye

Referendum Time

The highs and lows

A relevant political footnote

크로니클(호플러&Co.)은 현대적이고 아름다운 서체로 거친 신문 인쇄에 최적화된 본문 전용으로 개발했다. 스카치 로만Scotch Roman 계열 서체 특유의 친근함과 따뜻함이 느껴진다. 크로니클 서체 4종류는 각기 다른 인쇄 환경에서 최상의 결과를 낼 수 있도록 고안한 것이다. 단순 명료한 트레이드 고딕과 함께 쓰면 조화롭다.

On this page

Chronicle Display
Chronicle Text
Trade Gothic

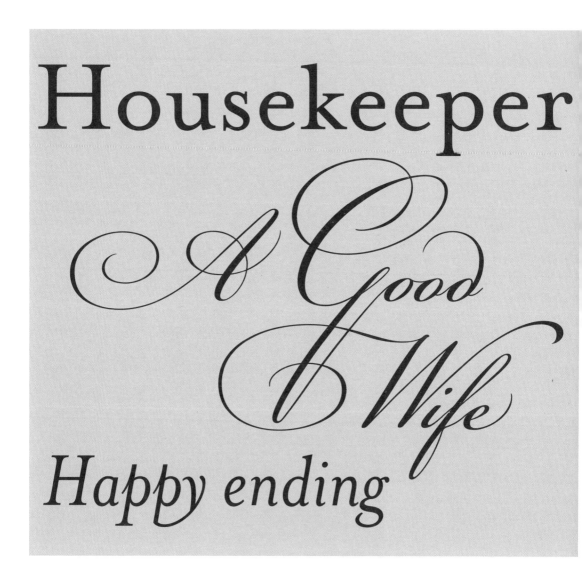

미세스 이브스(에미그레사)는 배스커빌을 현대적으로 재해석한 것으로 이름을 존 배스커빌John Baskerville의 부인 이름에서 따왔다. 엑스하이트가 유난히 작아서 주로 단독으로 사용하지만 고전적인 스크립트 서체와 의외로 괜찮은 조합을 이룬다. 비캄 스크립트는 우아한 느낌을 살리는 데 매우 적당하다.

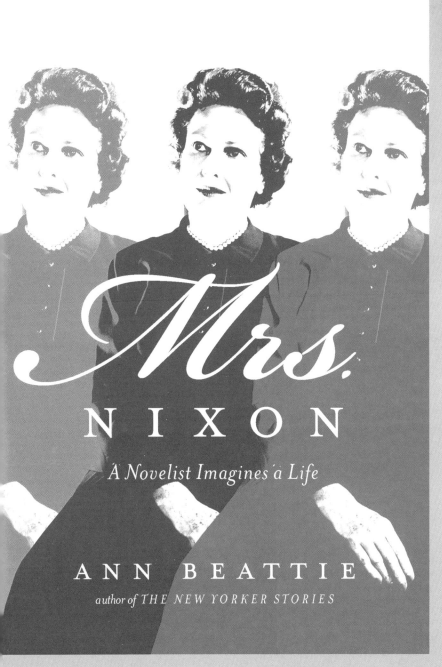

Mrs. NIXON

A Novelist Imagines a Life

ANN BEATTIE

author of THE NEW YORKER STORIES

클라이언트	스크리브너
스튜디오/디자이너	제이슨 휴어, 렉스 보노멜리
웹사이트	www.jasonheuer.com
주요 서체	비캄 스크립트, 미세스 이브스

자서전을 남기지 않은 유일한 영부인인 닉슨 부인의 일생을 재구성한 앤 비티Ann Beattie의 소설 『미세스 닉슨』. 미세스 이브스Mrs Eaves와 비캄 스크립트Bickham Script를 함께 쓴 표지가 신선하면서도 격식 있는 인상을 준다.

BYRON

Regency London

She walks in beauty

Childe Harold's Pilgrimage

Notorious

낭만주의가 최고조에 달한 19세기 전반은 모던 세리프 (또는 디돈Didon)의 전성기이기도 하다. HTF 디도 (호플러&Co., 1991)는 「하퍼스 바자Harper's Bazaar」의 리디자인을 위해 개발한 서체이다. 캡션부터 큰 제목까지 7가지 크기로 패밀리가 구성되어 있다. 낭만주의 경향을 북돋는 데에는 기하학적 산세리프인 브랜던 그로테스크를 함께 써보는 것도 괜찮다.

On this page

HTF Didot
Brandon Grotesque
Brandon Text

Reginal
Classical form
Gothic Novel
The Legend of Sleepy Hollow

모던 세리프의 원형으로 여겨지는 바우어 보도니는 비교적 원형 그대로 유지되었다. 그러나 직선의 가느다란 세리프가 종종 사라지는 문제 때문에 작은 글자로 세팅하기에는 적당하지 않다. 별도의 시각적 크기가 없기 때문에 제목용으로 쓰는 것이 최선이다. 작은 크기에서도 가느다란 연결부의 디테일이 비교적 잘 유지되는 그리피스 고딕(폰트 뷰로사)이 본문용으로 좋은 대안이 될 수 있다.

On this page

Bauer Bodoni
Griffith Gothic

Hey

만약 여러분이 파티에서 요란한 손님을 피해 구석으로 내몰려본 경험이 있다면 요란한 사람과 요란한 서체의 공통점을 이해할 수 있을 것이다. 요란한 사람들이 꼭 나쁘다는 뜻은 아니다. 그들은 늘 파티처럼 유쾌하고 신나는 삶을 살고 있다. 다만 그들을 상대할 만큼 목청이 크지 않다면 슬쩍 비켜나는 게 최선이다.

한 지면에 여러 서체를 배열할 때도 비슷하다. 개성이 강한 파라오 블랙**Farao Black** 같은 그로테스크 슬랩을 제목용으로 골랐다면, 공 모양의 획 말단부와 가파른 곡선이 확실히 눈길을 사로잡을 것이다. 하지만 신중하게 사용하기 바란다. 개성이 강한 서체를 한 지면에 몰아서 쓰면 레이아웃의 균형이 깨질 수 있기 때문이다. 이럴 때는 개성이 강한 서체에 충분한 지면을 할애하고, 상대적으로 약한 느낌의 상블루*SangBleu* 같은 서체는 멀리 배치하는 편이 좋다. 책이나 잡지처럼 여러 단계의 제목이 필요한 경우에는 요란한 서체를 보완하는 조용한 대안—예를 들어 요란한 서체의 패밀리 중 굵기가 가는 것이나 비슷한 계열의 다른 서체-으로 하위 제목을 쓰는 식으로 균형을 유지할 수 있다.

Would anyone like a canapé?

Sturm und Drang

Revolution

Heidelberg

Cornucopia

Der Sandmann

1800년대 초 독일 바이마르에서 탄생한 발바움은
보도니Bodoni와 디도Didot 같은 서체에서 직접적인
영향을 받았다. 분명 모던 세리프이지만 소문자에서
올드 스타일의 특징이 보여 좀 더 친근한 인상을 준다.
여기에는 올드 스타일 스쿨북 서체를 연상시키는
휴머니스트 슬랩인 PMN 세실리아가 잘 어울릴 것이다.

On this page
Walbaum
PMN Caecilia

Zeitgeist

PASSION PLAY

Arch Seductress

Double Cross

포지타입사의 서체 디자이너 닐 서머러Neil Summerour는 러스트에 대해 '서체에 절대적인 관능미를 부여하는 시도'라고 했다. 러스트 패밀리는 디돈Didone과 스카치 로만Scotch Roman의 특징에 트랜지셔널 세리프의 특징을 가미한 섹시한 모던 세리프이다. 이 서체는 반드시 디스플레이 용도로만 써야 하므로 작은 세팅에 유리하면서도 전체의 매력을 해치지 않는 아처 같은 서체와 함께 쓰는 것이 핵심이다.

On this page
Lust Slim Display
Lust Slim
Archer
Lust Didone

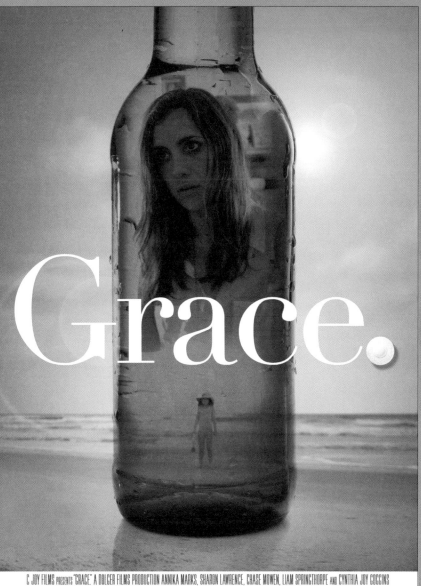

C JOY FILMS presents "GRACE." A DOLGER FILMS PRODUCTION ANNIKA MARKS, SHARON LAWRENCE, CHASE MOWEN, LIAM SPRINGTHORPE and CYNTHIA JOY GOGGINS CASTING JUDY HENDERSON C.S.A. DESIGNER BEVERLY SAFIER PRODUCTION DESIGNER DARA WISHINGRAD LINE MARK CRANISKY MUSIC COMPOSED GARETH PROSSER EDITED DAVID DEAN PHOTOGRAPHY LUKE GEISSBÜHLER STORY C JOY GOGGINS SCREENPLAY HEATH JONES SCREENPLAY CYNTHIA JOY GOGGINS PRODUCED SYLVIA CAMINER DIRECTED HEATH JONES

gracethemovie.us / facebook: Grace. / twitter: @thegracemovie

클라이언트 실리아 캐미너, C 조이 필름(신시아 조이 고긴스)
스튜디오/디자이너 루어 디자인/제프 매츠
웹사이트 www.luredesigninc.com
주요 서체 디도 레귤러, 트리플 컨덴스트 라이트, 고담

영화 주인공이 알코올중독에서 벗어나는 과정을 표현하는 데 아름다운 디도Didot를 사용했다. 포스터 하단에 적힌 방대한 양의 정보는 트리플 컨덴스트Triple Condensed로 처리했다.

VARIETY

Dan Leno

AN ALL STAR CAST

Full Steam Ahead!

from start to finish

빅토리아 시대는 이집션Egyptian 슬랩 세리프와 클래런던 Clarendons이라는 독특한 타이포그래피 유산을 남겼다. 디지털화에 성공한 여러 서체가 이 시대의 정서를 잘 드러낸다. 그중 지구라트는 19세기 헤드라인 스타일을 재현한 '프로테우스 프로젝트The Proteus Project (호플러&Co.)' 중 하나이다. 이 서체는 폭이 좁은 녹아웃 (호플러&Co.)과도 잘 어울리고, MVB 베르디그리스 (MVB 폰트사)와도 좋은 조합을 이룬다.

On this page
Ziggurat
MVB Verdigris
Knockout

My dearest wife

The travails of travel

Reigning regally

your loving husband

쓸 만한 캘리그래픽 스크립트가 드문 가운데 아퀼라인 투는 고풍스러운 손글씨 느낌을 제법 잘 재현한 서체이다. 손글씨 원본을 모사한 이런 종류의 서체는 작은 세팅으로 쓰는 것이 유리하며, 간혹 장식적인 제목용으로 써볼 만하다. 클래식한 트랜지셔널 서체인 배스커빌 오리지널(스톰사)이나 올드 스타일 세리프인 어도비 캐즐론과 함께 쓰면 빅토리아풍의 고전적인 느낌을 살릴 수 있다.

On this page

Aquiline Two

Baskerville Original

Adobe Caslon

STOP PRESS
The crisis deepens
From our *foreign* correspondent
Hold the front page!

뷰로 그롯(폰트 뷰로사, 1989–2006)은 19세기 클래식 산세리프를 훌륭하게 재현한 서체이다. 영국 스티븐슨 블레이크사의 초기 도안을 바탕으로 한 이 서체는 수년에 걸쳐 12가지 스타일로 늘려나가면서 빅토리아 시대의 타이포그래피 특징을 완벽하게 되살렸다. 트랜지셔널 서체인 스카치 로만을 함께 쓰면 한결 고풍스러운 느낌을 줄 것이다.

On this page
Bureau Grot
Scotch Roman MT

WANTED!
Dead or Alive
BILLY THE KID
Jack the Ripper
Reward

클래런던은 전형적인 영국식 슬랩 세리프로 런던의 팬 스트리트사를 위해 로버트 베슬리Robert Besley가 1845년 처음 디자인한 것이다. 클래런던이 큰 인기를 누리면서 다른 활자주조소, 특히 미국에서 크게 모방·유통되었다. 클래런던은 함께 쓰는 다른 서체마저 클래런던으로 보이게 만들 만큼 개성이 강하다. 기하학적인 산세리프 브라운(리네토사)이라면 스스로의 존재감을 유지할 것이다.

On this page
Clarendon
Brown

빅토리아 시대 | 19세기 필기체

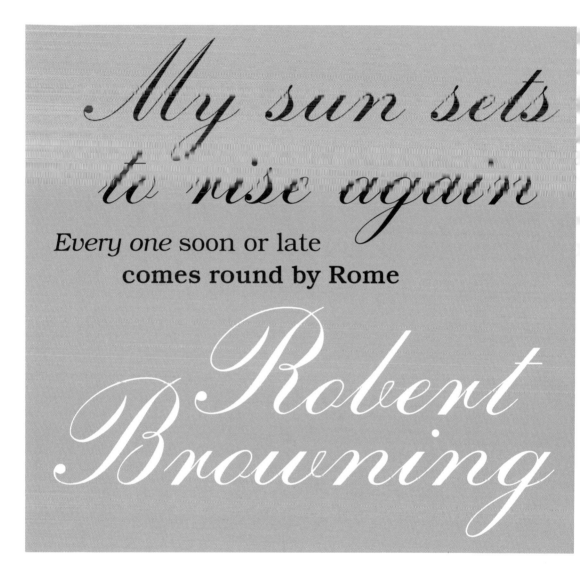

My sun sets
to rise again
Every one soon or late
comes round by Rome

Robert
Browning

새커 잉글리시 스크립트(모노타입사)는 쓸모가 많은 포멀 스크립트 서체이다. 새커 이탤리언 스크립트Sackers Italian Script와 비슷해 보이지만 더 정교하고 화려하며, 무엇보다 빅토리아 시대 느낌을 표현하기에 더 적합하다. 이 고전적인 필기체에는 올드 스타일 세리프인 ITC 북맨이 잘 어울리며, 역사가 오래된 것처럼 보이게 한다. 아이러니하게도 두 서체 모두 비교적 최근에 개발한 것이다.

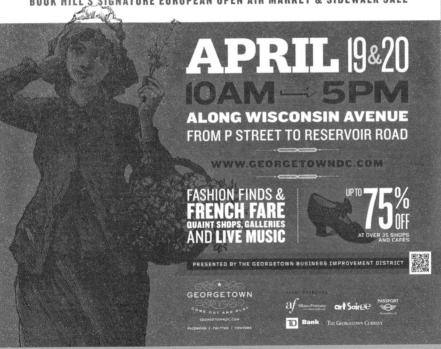

클라이언트	조지타운 비즈니스 임프루브먼트 디스트릭트
스튜디오/디자이너	퓨전/릭 헤프너
웹사이트	fuszion.com
주요 서체	녹아웃, 보도니, 세리파 블랙

매년 봄에 워싱턴 D.C.에서 열리는 프렌치 마켓의
포스터. 빅토리아 시대에 유행한 서체들을 모아
그 스타일을 생생하게 재현했다.

원리 #2 | 캐릭터, 글리프, 포인트

캐릭터character의 크기는 보디 높이body height와 보디 너비body width 둘 중 하나로 표현하는데, 내 경우 보디 너비를 글리프 너비glyph width로 이야기하는 편이다. 그러는 편이 보디와 글리프의 차이를 좀 더 명확하게 설명할 수 있다. 일반적인 서체에서 보디 높이는 일정하지만 글리프 너비는 제각각이기 때문이다. 캐릭터와 글리프는 엄밀히 따지면 약간 다른 개념이다. 예를 들어 'g'는 캐릭터지만 어떤 폰트에 하나 이상의 'g' 스타일이 존재한다면 그 각각은 글리프이다. 보디 높이부터 살펴보자. 활자는 손이나 라이노타입 라인캐스팅 머신Linotype line-casting machine 같은 장비에 의해 보디라는 금속 블록에 새겨 찍게 되어, 이때 보디는 동일 폰트 내에서 늘 같은 크기이다. 오늘날에는 물리적인 블록 대신 컴퓨터 화면에 보이는 크기로 인식하기 때문에 포인트 크기point size와 글리프 높이를 동일시하기 쉽지만, 실제로 포인트 크기란 보디 높이를 뜻한다. 이는 같은 크기로 세팅했음에도 서체마다 크기가 달라 보이는 것을 이해하는 데 중요한 개념이다.

앞서 말한 것처럼 글리프 너비는 바꿔 말하면 금속 블록의 너비이다. 한 벌의 폰트에서 각각의 글리프는 너비가 저마다 다르다. 글리프의 너비에 따라 서체의 느낌이 좌우되기도 하는데, 예를 들어 비슷한 크기의 두 서체가 있다면 너비가 넓은 쪽이 훨씬 강조되어 보인다. 좁은 글줄에 되도록 많은 글자를 넣고자 한다면 너비가 좁은 쪽을 선택하는 것이 합리적이다. 글리프의 비례는 절대로 왜곡해서는 안 되며, 어거지 장체나 평체를 만들어 쓰지 말아야 한다. 제대로 다듬어진 컨덴스트 서체를 사용하기 바란다.

서체를 조합할 때 보디 높이는 상대적으로 덜 중요하다. 글줄 간격으로 비교적 손쉽게 조정할 수 있기 때문이다. 하지만 글리프 너비는 성공적인 서체 조합을 판가름하는 척도가 된다. 특히 엑스하이트가 엇비슷한 서체를 함께 쓰는 경우라면 더욱 그렇다.

보디 높이/포인트 크기
Body/Point size

자면 Face

어깨 Shoulder

배 Front

새김눈 Nick

Rag

아무리 디지털 서체라도 보이지 않는 보디 위에 새겨진 것과 다름없다.
폰트 사이즈별로 글리프 너비는 제각각이지만 보디 높이는 일정하다.

gr gs g gg

최근 개발한 스크립트 서체일수록 이어쓰기에 유리하도록 캐릭터마다 여러
종류의 글리프를 갖추고 있다. 위의 예에서 볼 수 있듯이 더 카펜터의 소문자
'g' 글리프는 여러 가지 연자 옵션이 있다.

FESTE DES LEBENS UND DER KUNST

A significant TYPOGRAPHIC milestone

New meets *old*

악치덴츠 그로테스크(베르톨트사, 1896)는 상업용으로 시판한 최초의 그로테스크 산세리프 서체이다. 수년 동안 큰 인기를 누리며 시장을 장악했을 뿐만 아니라 1950년대에 나온 여러 네오그로테스크 계열 서체에 영향을 미쳤다. 트랜지셔널 세리프인 조애나(에릭 길Eric Gill, 1930)와 보다 최근에 나온 FF 스칼라의 간결한 획은 악지덴츠 그로테스크와 좋은 짝을 이룬다.

On this page

Berthold Akzidenz Grotesk

Joanna MT

FF Scala

Mucha

Art Nouveau

A sans serif workhorse

Morris Fuller Benton

1904

스위스 화가의 이름을 딴 디스플레이 서체 <u>아르놀드</u> <u>뵈클린</u>은 한 번 큰 인기를 누리고 사라져버렸다. 아르누보 시대의 느낌을 재현하는 것 이외에는 거의 쓸모가 없었기 때문이다. 그럼에도 이 서체는 제 용도대로 사용하면 매우 유용하며, 1960년대 사이키델릭이 유행하던 시절 큰 호응을 얻었다. 화려한 서체이므로 형태적으로 부딪치지 않을 만한 짝이 필요하다. <u>뉴스 고딕</u>같이 단순 명료한 서체를 추천한다.

On this page

Arnold Boecklin

News Gothic

DESTINY
what lies ahead
1927–1988
Arguably influenced by Futura's geometry

푸투라(파울 레너Paul Renner, 1927)는 가장 유명한 기하학적 세리프라고 할 수 있다. 1930년대 바우하우스의 에너지를 고스란히 간직한 이 서체는 거의 90년이 지난 지금까지도 자주 사용한다. 푸투라 ND(뇌프빌사)는 파울 레너의 최초 디자인을 가장 충실하게 따른 버전일 것이다. 아브니르(아드리안 프루티거Adrian Frutiger)는 푸투라의 엄격한 기하학적 형태에서 비롯된 가독성의 한계를 보완할 수 있으며, 비교적 작은 글씨에 적합한 서체이다.

On this page
Futura ND
Avenir

DE STIJL
van Doesburg
Horizontal & vertical

Classic
Eccentricity

오렐 사크Aurèle Sack가 디자인한 브라운(리네토사, 2011)은 20세기 초에 나온 기하학적 산세리프 계열 서체이다. 브라운의 단층짜리 'a'와 'g'는 푸투라와 닮았지만 비례가 현대적이고 글자 너비가 가지런해 푸투라의 직접적인 리바이벌이라고 보기 어렵다. 브라운의 엄격한 성향을 누그러뜨리려면 크리스천 슈워츠Christian Schwartz가 18세기 서체의 기이함에서 영감을 받아 디자인한 파른함(폰트 뷰로사, 2004)을 추천할 만하다.

On this page

Brown

Farnham

요령 #3 | 위계를 세운다

타이포그래피의 위계가 필요 없는 레이아웃이란 거의 없다. 여기서 말하는 위계란 챕터 제목, 제목, 캡션 같은 텍스트의 층위로 독자가 레이아웃 안에서 쉽사리 길을 찾도록 돕는 표지판 역할을 한다. 글씨 크기와 간격은 위계를 만드는 대표적인 레이아웃 테크닉이다. 하지만 이에 버금가게 유용한 방법이 있으니, 서체 굵기와 형태가 그것이다.

어떤 작업을 위해 서체를 고를 때 패밀리에 몇 가지 위계 단계가 있는지 주의해서 보기 바란다. 예선 서체 세트가 주로 레귤러, 레귤러 이탤릭, 볼드, 볼드 이탤릭으로 구성된 단출한 구성이었다면 최근에 나온 많은 서체는 울트라 신ultra thin 부터 엑스트라 볼드extra bold까지 다양한 굵기를 갖추고 있다. 보통 4가지 패밀리로 충분히 레이아웃할 수도 있지만

디렉토리나 목록같이 복잡한 레이아웃을 하는 경우에는 굵기가 다양한 것이 유용하다. 이것을 하나의 시체 패밀리로 구현할 수도 있고, 필요에 따라 몇 가지 패밀리를 조합해서 구현할 수도 있다.

형태란 서체의 굵기나 모양, 그중에서도 대문자에 비해 훨씬 다채로운 소문자의 모양을 의미한다. 예를 들면 폭이 넓은 서체는 같은 크기, 비슷한 굵기로 세팅한 폭이 좁은 서체에 비해 높은 위계이기 쉽다. 한편 더 개방적이고 획 굵기의 대비가 작은 서체의 경우, 폐쇄적이고 획 굵기의 대비가 큰 글자에 비해 높은 위계이기 어렵다. 후자가 더 넓은 색면을 만들기 때문이다(132쪽 참고).

Festival of the Arts
Music, Dance, Mime, and Theater
Tickets available from Uptown Bookstore or online

July 28 to August 3
11a.m. to 11p.m. • Midnight Friday and Saturday

Southdown Fields and Lakeside
www.musicdancemime.org

위에서 보이는 여러 겹의 위계는 하나의 폰트 패밀리(앰플리튜드)에서 가져온 것이다. 획이 굵고 글자 폭이 넓은 서체는 주목성이 좋아 '무엇이', '언제', '어디서' 또는 웹사이트 주소같이 중요한 정보를 전달하기에 유용하다.

BAUHAUS
AUSSTELLUNG
August 15
Weimar

ITC 바우하우스(헤르베르트 바이어Herbert Bayer, 1975)는
초기 실험 알파벳인 유니버설Universal(바우하우스, 1925)을
재해석한 서체이다. 출시 당시 큰 인기를 끌었지만 동시대의
많은 서체가 그렇듯 오늘날 용도가 매우 제한적이다.
아마도 1970–80년대 분위기를 내는 정도가 고작일 것이다.
FS 딜런과 콜팩스는 모두 균형 잡힌 1920–30년대 서체를
참고로 했지만 21세기에 걸맞게 변형했다.

On this page
Bauhaus
FS Dillon
Colfax

BAYER

Russian Constructivism

BUNDESLAND

Saxony-Anhalt

기하학적 산세리프인 FS 딜런(폰트스미스사)은 1920–30년대 바우하우스의 창작물에서 영감을 얻었다. 탄탄한 형태적 특징과 큰 엑스하이트 같은 미묘한 차이로 가시성을 높이고, 21세기 서체 디자인의 정서를 가미했다. 1930년대의 독특한 분위기를 내려면 아이들와일드(호플러&Co.) 또는 브랜던 텍스트(HVD 폰트사)와 함께 써보기 바란다.

On this page

FS Dillon

IDLEWILD

Brandon Text

1926년에 출간한 독일 잡지 「오프셋 페이퍼와 광고 예술 Offset Buch und Werbekunst」 표지. 일반 활자와 손으로 그린 커스텀 레터링을 혼용했는데 이는 당시 유행하던 기법이었다. 메릴 C. 버만Merrill C. Berman 소장품.

클라이언트	독일인쇄산업
스튜디오/디자이너	요스트 슈미트
주요 서체	악치덴츠 그로테스크, 커스텀 레터링

Nord Express

Travel Glamor
Land, Sea & Air

유명한 상업 미술가 A. M. 카상드르A. M. Cassandre는
프랑스 드베르니 & 페뇨사의 의뢰로 페뇨(1937)를
디자인했다. 아르데코 스타일 그 자체라고 할 만한
이 서체는 소문자 표기에 작은 대문자small caps를
섞어 쓴다. 그 때문에 디스플레이 용도로 쓰임새가
제한된다. 아르데코 분위기를 이어가려면 뉴트라페이스
2 컨덴스트(하우스 인더스트리사)를, 일반적인 텍스트를
원하면 아브니르를 함께 써볼 만하다.

On this page

Peignot
Neutraface 2 Condensed
Avenir

코어 데코(S-코어사)는 최신 레이어드 서체layered
typefaces이다. 다양한 형태의 서체 패밀리를 겹쳐 색색깔로
연출하는 방식인데, 독립적으로 사용하기에도 손색이 없다.
명백한 디스플레이 서체이며 큰 제목에 합성해서 사용하기
좋다. 푸투라 컨덴스트와 함께 쓰면 1930년대 분위기가
나며 아이들와일드(호플러&Co.)와 함께 쓰면 시크한
느낌이 더해진다.

On this page
CORE DECO
Futura Condensed
IDLEWILD

Charles & Ray

Architectural
Universal

임스 센추리 모던(하우스 인더스트리사)은 센추리
스쿨북Century Schoolbook의 원형에 활기를 더한 것으로
서체 이름에 모던 디자인에 크게 기여한 찰스 & 레이
임스Charles & Ray Eames 부부의 성을 붙였다. 발랄한
모양뿐만 아니라 8가지나 되는 패밀리 덕분에 활용도가
높다. 1950년대 분위기를 내고 싶다면 노이에 헬베티카나
유니버스와 조합해보라. 두 서체 모두 1957년에 출시한
네오그로테스크이다.

On this page

Eames Century Modern
Neue Helvetica
Univers

Expatriate

PHARAOH

Contemporary classic

The latest news updated

멤피스는 미드센추리 모던이 유행하던 시절보다 20년쯤 앞서 세상에 나왔지만, 비슷한 시대에 나온 다른 슬랩 세리프에 비해 획과 세리프 굵기가 고르고 형태가 가지런하다. 얼핏 비슷해 보이는 록웰Rockwell에 비해 모더니스트 정서가 많이 느껴진다. 레귤러, 컨덴스트, 컴프레스 스타일을 모두 갖춘 벤톤 산스는 뉴스 고딕News Gothic을 리바이벌한 서체로 원본의 고전적인 분위기가 그대로 느껴진다.

On this page

Memphis
Benton Sans
Benton Sans Extra Compressed

SWISS
Personified
Unrivalled
POPULARITY

헬베티카에 대해 무슨 할 말이 더 있겠는가. 모든 이의
PC에 인스톨되어 있는 서체임에도 여전히 스타일리시하다.
또한 로고, 사인물, 패키지, 컴퓨터 화면 등 일관성과 고른
회색도가 필요한 곳 어디에든 적합하다. 너무 가지런한
탓에 긴 문장에 쓰기에 불리한 점도 있으나 폭넓은 패밀리를
갖추고 있어서 그것으로 위계를 부여할 수 있다.

On this page
Neue Helvetica
Neue Helvetica Condensed
Neue Helvetica
Extended

Pragmatic Rational *Functional* Beautiful

아쿠라트(리네토사, 2004)는 마치 헬베티카에 스테로이드 주사라도 놓은 것 같은 서체이다. 획의 대비를 줄이고 기울기를 기하학적 산세리프처럼 통제하는 등 네오그로테스크의 원형에 가깝도록 했다. 이런 기하학적 아름다움을 방해하는 이질적인 느낌의 서체와는 어울리지 않는다. 큰 엑스하이트와 기능미가 돋보이는 트랜지셔널 세리프 계열의 아른험이라면 함께 쓰기 좋다.

On this page

Akkurat
Arnhem

요령 #4 | 몇 개의 폰트(서체)가 필요할까?

이 질문에는 함정이 있다. 폰트fonts와 서체typefaces를 같은 의미라고 생각한다면 그 둘의 차이를 짚고 넘어갈 필요가 있다. 개러몬드 프리미어 레귤러Garamond Premier Regular는 서체이다. 그러나 12포인트 개러몬드 프리미어 레귤러는 폰트이다. 특정 크기와 굵기의 모든 글리프(문장부호, 기호를 포함한)를 한 벌의 폰트라고 부르기 때문이다.

다시 질문으로 돌아가서, 동일한 레이아웃에서 '몇 개의 폰트를 사용하느냐'라는 질문은 '얼마나 복잡한 위계를 만드느냐'라는 질문과 같다. 반면 '몇 개의 서체를 쓰느냐'는 '얼마나 다양한 타이포그래피 인상을 주고자 하느냐'에 관한 질문이 된다. 이것을 구체적으로 설명하기 위해 아래에 예시를 들어보았다. 이것을 보면 알 수 있듯이 먼저 고려해야 할 것은 '몇 개의 서체가 필요한가'이다. 여기서는 캐주얼한 느낌의 스크립트와 스타일리시한 산세리프, 두 종류의 서체를 썼다. 보통은 글을 읽고 위계를 정한 다음 폰트에 대한 고민을 하는데, 레이아웃 디자인을 본격적으로 시작하기 전에 몇 개의 폰트가 필요한지 미리 생각해두면 유용하다. 어떤 서체는 다른 서체에 비해 패밀리가 방대하고, 그런 요소는 디자이너의 결정에 큰 영향을 미칠 수 있기 때문이다.

Personality

HOW MANY TYPEFACES DO YOU REALLY NEED?

In most cases the answer is probably going to be no more than two or three at the most. One might be a typeface with a lot of character, like the casual script *The Carpenter*, which has been used for the headline above. Introducing several different faces to a layout can look messy and confusing, so pick a complementary face that has a good range of weights, like *FS Emeric* for example, with weights ranging from thin to **heavy**, making sure that there are corresponding *italic* weights—at least for the lighter weights that you might use for running text.

Bakelite
TRANSISTOR
Collectible
Valve Amp

한쪽 면이 평평한 초타원superellipse은 멜리어(헤르만 차프Hermann Zapf, 1952) 서체 디자인의 원형이라고 할 수 있다. 에콜Ercol 커피 테이블이나 임스Eames의 벽지 패턴으로 상징되는 1950–60년대를 연상시키기에 적절한 서체이다. 멜리어는 그로테스크 계열과 형태가 유사하므로 네오그로테스크 산세리프인 <u>유니버스</u>와 좋은 조합을 이룬다. <u>포르자</u> 같은 기하학적 산세리프도 잘 어울린다.

On this page

Melior
Univers
Forza

KOOKY

AD SHOCK

European Cinema

B-MOVIE ACTORS

1950–60년대 커머셜 아트를 좋아한다면 가장 먼저 눈여겨볼 만한 서체는 에드 인터록(하우스 인더스트리사, 2004)이다. 에드 벤갯Ed Benguiat이 디자인한 이 서체는 대문자 글리프가 무려 1,400가지나 되어 무궁무진한 연자 조합을 만들어낼 수 있다. 모던 건축을 떠올리게 하는 뉴트라페이스 슬랩(하우스 인더스트리사)이나 정밀한 기하학적 매력이 돋보이는 유로스타일은 마치 살아 꿈틀거리는 것 같은 에드 인터록을 더욱 돋보이게 해준다.

On this page

Ed Interlock
Neutraface Slab
Eurostile
 Extended

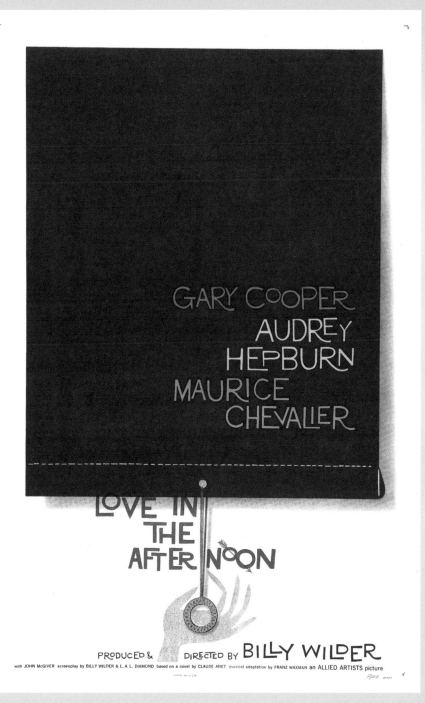

클라이언트	빌리 와일더(얼라이드 아티스트 픽처 코퍼레이션)
스튜디오/디자이너	솔 배스
주요 서체	커스텀 손글씨, 뉴스 고딕

솔 배스Saul Bass의 커스텀 레터링은 에드 벤갯이 자신이 디자인한 에드 인터록Ed Interlock을 통해 표현하고 싶었던 것이 무엇인지를 정확히 보여준다.

CALIFORNIA

Dreaming

HALLUCINOGENIC

Don't do drugs!

모조(짐 파킨슨Jim Parkinson)는 웨스 윌슨Wes Wilson, 빅터 모스코소Victor Moscoso 같은 1960년대 예술가와 빈 분리파 작가인 알프레드 롤러Alfred Roller의 레터링 스타일에서 영감을 받아 만든 것이다. 스타일을 위해 가독성을 희생한 서체이므로 함께 쓸 안정적인 서체가 필요하다. 19세기 후반의 특징이 나타나는 악치덴츠 그로테스크나 깔끔한 휴머니스트 산세리프 특징이 있는 신택스가 어울린다.

On this page

MOJO

Syntax

Berthold Akzidenz Grotes

EPHEMERA

Tambourine

SAN FRANCISCO

Turn On, Tune In, and Drop Out

1960년대 분위기가 물씬 풍기는 주니퍼(어도비사)는 사실 조이 레딕Joy Redick이 1990년에 디자인한 서체이다. 우드타입을 리바이벌한 것에 1960년대에 크게 유행한 빅토리아풍을 가미했다. 네오휴머니스트 산세리프인 FF 밸런스나 네오그로테스크 계열의 앤티크 올리브를 조합해보라. 그중에서도 앤티크 올리브는 역스트레reversed stress 독특한 서체이다.

On this page

JUNIPER
FF Balance
Antique Olive

원리 #3 | 대비

타이포그래피에서 대비는 2가지를 의미한다. 첫 번째는
레이아웃 안에서 서로 다른 서체가 만들어내는 위계의
대비이다. 두 번째는 폰트 세트 안에서 글리프가 이루는
굵기의 대비이다. 서체를 조합할 때 이 2가지 대비를 함께
고민하는 것이 이상적이다.

캐나다의 타이포그래퍼 칼 데어Carl Dair(1912–67)는 그의
저서 『디자인 위드 타입Design with Type』에서 타이포그래피
대비의 분류를 크기size, 굵기weight, 짜임새structure,
형태form, 질감texture, 색상color, 방향direction 등
7가지로 정리했다. 그리고 이것을 기준으로 선택한 서체를
레이아웃의 한 요소로 다루는 방법을 설명했다. 아주 가느다란
서체만 아니라면 색상을 적용하는 일은 서체를 고르는 데
영향을 주지 않으니 예외로 하더라도, 그가 언급한 다른
요소는 여전히 서체를 조합하는 데 중요한 지표로 삼을 수
있다.

굵기 Weight

굵기가 서로 다른 서체를 조합하는 것은 가장 손쉽게 대비를
이루는 방법으로, 강조하거나 시각적인 질감을 구현하고자
할 때 효과적이다. 이때 패밀리가 많은 서체를 사용해 대비를
이룰 수 있다면 굳이 다른 서체를 쓰지 않아도 된다. 굵기
차이가 두 단계 이상 나는 것끼리 조합하면 확실한 대비를
주기에 좋다.

형태 Form

한 폰트 안에서 대문자와 소문자 글리프의 형태를 유심히
살펴보라. 그것이 한 서체의 형태적 대비를 결정하며, 나아가
레이아웃에서 타이포그래피 컬러를 결정짓는다. 여기서 컬러란
문장 블록이 만들어내는 회색도를 뜻한다.

질감 Texture

위에서 밀린 형태는 지면에 디입을 베열히는 방법과 더불어
질감을 만드는 데 필요하다. 예를 들어 쫀쫀하게 짜인 질감을
원한다면 단단해 보이는 굵기의 컨덴스트 서체를 선택할 수
있다. 반면 가벼운 대비를 원한다면 세리프 서체가 유리하다.
긴 본문 세팅에서 글자 사이에 여백이 더 많이 생기고, 획
굵기의 대비가 커진다.

여기서 각 글리프 내에서의 굵기 대비를 살펴보자. 올드 스타일
세리프인 벰보Bembo를 보면 가장 두꺼운 획과 가는 획의 굵기
차이가 적은 것을 알 수 있다. 즉 벰보는 대비가 적은 서체이다.
반면 보도니Bodoni처럼 대비가 극단적인 경우도 있다. 벰보와
보도니를 획 굵기의 차이가 없는 산세리프와 함께 써보면 그
결과가 얼마나 다른지 알게 된다.

고담은 다양한 굵기의 패밀리로 구성되어 대비를 이루기에 충분한 조건을 갖추었다.
위의 예시는 한 서체에서 가장 굵은 것(고담 블랙)과 가장 가는 것(고담 라이트)을
나란히 배열한 것이다.

Abc
Abc

그로테스크 슬랩 서체인 파라오(위)와 클래런던(아래)은 모양이 매우 비슷하다. 하지만
파라오는 속공간과 애퍼처가 개방적인데다 글리프 너비가 넓어 가벼워 보인다.

Busdae non nis volorem. Perecti occaborro illoreseque est et dolut doluptio et omnimol lorrum inciendam ipic totat. Ant is re ea dolescipsa sedio ilignatque inia into del ium dollor apitas dere solorerum doluptatur, volo maiori quas ero minciature moditionse cus ipsam es aut quo el iundit, occabor re net reri bea sendignatio is aliquate sed quianditam ipsantiis essimol uptatium, quossinum quod quas mos illenihit veligent as int re dolupient. Consequae cus, ommodisini ut quo excereh endae.

Busdae non nis volorem. Perecti occaborro illoreseque est et dolut doluptio et omnimol lorrum inciendam ipic totat. Ant is re ea dolescipsa sedio ilignatque inia into del ium dollor apitas dere solorerum doluptatur, volo maiori quas ero minciature moditionse cus ipsam es aut quo el iundit, occabor re net reri bea sendignatio is aliquate sed quianditam ipsantiis essimol uptatium, quossinum quod quas mos illenihit veligent as int re dolupient. Consequae cus, ommodisini ut quo excereh endae.

위의 예시 단락은 각각 앰플리튜드 컨덴스트 레귤러와 노이에 스위프트로
디자인했다. 왼쪽이 회색도가 좀 더 어두운 반면, 오른쪽은 훨씬 여백이 많고
가벼운 느낌이다. 두 단락의 글자 크기와 글줄 간격은 동일하다.

Deconstruct
BASEL
Experimental
1970s DADA

베이스 9와 베이스 12는 에미그레사의 주자나 리코Zuzana Licko가 디자인한 것이다. 1995년 서체 홍보용 포스터 뒷면에 처음 사용했는데, 당시 많은 디자이너들이 심취했던 실험적인 디자인을 잘 대변하고 있다. 포스트모더니즘 전성기에는 기하학적 산세리프, 그중에서도 글리프 너비가 좁은 서체가 큰 인기를 끌었으므로 FS 딜런(폰트스미스사) 같은 서체가 잘 어울릴 것이다.

On this page
Base 9
Base 12
FS Dillon

Joshua Tree

Tehachapi

San Andreas Fault

Las Vegas Strip

케미그레사의 서체 중 하나인 촐라(지빌레 하크만
Sibylle Hagmann, 1998–99)는 모하비 사막에서 자라는
선인장에서 이름을 따왔다. 캘리포니아 주 파사디나에
있는 아트 센터 칼리지 오브 디자인Art Center College
of Design의 전용 서체로 개발한 것이다. 폭넓은 폰트
패밀리로 구성되어 있으며 볼과 스템이 만나는 곳에서 획이
좁아지는 특징이 있다. 함께 쓸 서체로는 글리프 형태가
비슷한 유로스타일 컨덴스트나 포르자 등을 추천한다.

On this page

Cholla Sans
Eurostile Condensed
Forza

Never Mind the Font

London

Calling

Blockhead

20세기 후반 타이포그래피에서는 자간을 한껏 벌린 기하학적 또는 네오그로테스크 계열의 산세리프를 컨덴스트나 익스텐디드로 강조하는 스타일을 쉽게 볼 수 있다. 폰트 패밀리가 많은 유니버스는 위계에 따라 조합할 수 있는 방법이 다양해 레이아웃에 풍부한 색감을 줄 수 있다. 가독성이 좋은 기하학적 슬랩인 멤피스를 강조할 문단이나 각주에 함께 사용하는 것도 좋다.

On this page

Univers Ultra Condensed

Univers

Memphis

SANTA CRUZ

62,864

España

Hedonistic Tendency

모던 넘버 216(에드 벤지아Ed Benguiat, 1982)은 디돈 계열 서체의 특징인 굵기 차이가 큰 획과 글리픽 세리프 Glyphic serif를 연상시키는 날카로운 세리프가 섞여 있다. 과거의 스타일을 재활용하는 것이 포스트모더니즘의 한 특징이라면 모던체의 세리프는 이러한 시대적 특징을 잘 반영하고 있다. 구조적인 헤론 산스 컨덴스트나 뉴트라페이스 슬랩을 같이 쓴다면 우아하면서도 임팩트 있는 표현이 가능할 것이다.

On this page

Modern No. 216
Heron Sans Condensed
Neutraface Slab Text

요령 #5 | 세리프와 산세리프를 함께 쓴다

산세리프를 제목용으로 쓰고 세리프를 본문용으로 쓰는 것은 가장 전통적인 서체 운용법이다. 그 밖에 알아두면 유용한 세리프와 산세리프 서체의 특징 몇 가지를 소개한다.

- ➲ 세리프는 산세리프에 비해 19세기까지의 시대적 특징이 잘 반영되어 있어 문맥에 따라 선택의 여지가 훨씬 많다.
- ➲ 일반인의 눈에는 세리프 서체 간의 구분이 산세리프 서체 간의 구분보다 수월하다.
- ➲ 산세리프는 세리프에 비해 글자 간격이 좁은 편이라 지면을 절약하고 시선을 끌어야 하는 제목용으로 적합하다.
- ➲ 숫자가 많은 텍스트를 작은 글씨로 세팅하는 경우는 일반적으로 산세리프 숫자가 잘 읽힌다.
- ➲ 강조하는 용도로 쓰려면 산세리프가 유리하다. 고딕이나 그로테스크 산세리프는 획 굵기의 차이가 적어 텍스트가 진하게 보이기 때문이다.

두 서체 중 어느 쪽이 본문용으로 더 적합한지는 여전한 논쟁거리이다. 오랫동안 디테일이 많은 세리프 서체가 문장을 눈으로 따라가며 읽기에 수월하다고 여겨졌다. 하지만 최근에 이러한 판단은 근거 없는 것으로 밝혀졌다. 사람이 글을 읽을 때는 안구를 빠르게 움직여 단어 묶음으로 인지한다는 조사 결과가 나왔기 때문이다. 한편 형태가 단조로운 산세리프는 눈의 피로를 유발한다고 알려졌으나, 트랜지셔널 세리프의 특징이 있는 그로테스크나 휴머니스트 산세리프를 보면 그것조차 설득력이 없어 보인다. 결론석으로 디지이너의 판단에 따라 적절한 서체를 고르는 것이 정답이라고 할 수 있다.

LISTEN UP
History is repeating itself

WEDGE
innovation
If it *feels* right, it *is* right!
The Dark Side

과거의 스타일을 현대적인 맥락으로 재해석한 포스트모던 운동의 영향을 받아, 1980–90년대 그래픽 디자이너들 사이에서는 19세기 빅토리아풍을 리바이벌하는 것이 유행했다. 웨지 세리프 사라센은 호플러&Co.의 '프로테우스 프로젝트The Proteus Project'의 일환으로 개발한 서체이다. 존재감이 강한 이 서체는 담백한 프루티거나 폭이 좁은 히로익 컨덴스트와 좋은 짝을 이룬다.

On this page

Saracen
Frutiger
Heroic Condensed

ImageWriter

DOTS PER INCH

Cleaner Act

PIXEL PERFECT

에미그레사는 초창기 에미그레 피프틴을 비롯한 다양한 서체를 화면용과 도트 매트릭스 프린터dot matrix printer 출력에 적합한 72dpi로 개발했다. 하지만 본래의 목적과 무관하게 인쇄물에 크게 사용하곤 했는데, 이것이 포스트모던 디자인의 대명사가 되었다. 정갈한 느낌의 기하학적 산세리프 MVB 솔라노 고딕이나 우아한 분위기의 콜팩스를 함께 쓰면 픽셀이 만들어내는 투박함에 균형을 잡아줄 것이다.

On this page

Emigre Fifteen

MVB Solano Gothic

Colfax

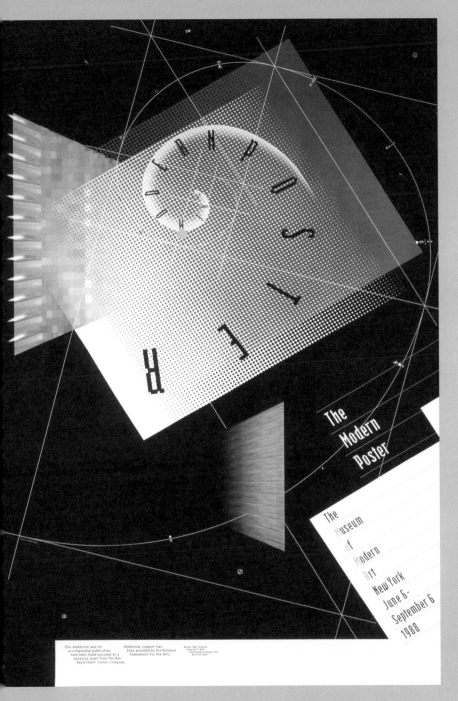

클라이언트	뉴욕 현대미술관
스튜디오/디자이너	에이프릴 그레이먼
웹사이트	aprilgreiman.com
주요 서체	모듈러, 엠퍼러

에이프릴 그레이먼April Greiman은 디지털 그래픽
디자인의 혁명을 이끈 선구자 중 한 명이다. 「모던 포스터
The Modern Poster」(1988) 전시의 포스터에 당시 널리
쓰인 저해상도 픽셀 폰트를 사용했다.

ARTIFACT
THE CULTURAL HERITAGE OF A NATION
American Signwriter
The Declaration of Independence

'아메리카나Americana'라는 말에는 빈티지 문화의 정서가 묻어 있다. 모데스토(짐 파킨슨Jim Parkinson, 2000)는 출시 이후 다양한 폰트 패밀리로 확장되었다. 미국의 간판 글씨체 특유의 분위기를 잘 재현해낸 이 서체는 제목용인 것 같지만 본문용으로 쓰기에도 손색이 없다. 19세기 미국 식민지 시대와 깊은 연관이 있는 어도비 캐즐론은 이 개성 넘치는 글리픽 세리프와 근사한 짝을 이룬다.

On this page

Modesto
Adobe Caslon

Republican

Abraham Lincoln

The 16th President

Ford's Theatre

클래런던Clarendon 스타일의 슬랩 세리프를 쓸 때
고질적인 문제가 있었는데, 바로 이탤릭이 없다는 점이다.
또한 굵기 옵션이 제한적이라는 것이 슬랩 세리프 서체를
활용하는 데에 큰 걸림돌이었다. 이에 호플러&Co.는
12가지 스타일로 구성된 센티넬 패밀리를 출시했다.
신선함과 고전미가 모두 느껴지는 이 서체는 트랜지셔널
세리프와 잘 어울리며 고담이나 고담 내로우 같은 기하학적
산세리프와도 훌륭하게 조화를 이룬다.

On this page

Sentinel
Gotham Narrow

Empire State

Steel girders

An American Cultural Icon

One hundred and three storeys

사이러스 하이스미스Cyrus Highsmith가 디자인한 헤론 세리프(폰트 뷰로사, 2012)는 획의 굵기 변화가 거의 없고 글자 폭이 좁아 고된 노동이나 노동자를 연상시킨다. 건축적 느낌이 강한 이 서체는 엑스하이트가 작아 실제보다 키가 커 보인다. 프레이트 마이크로 패밀리(개러지폰트사) 와 함께 써보길 권한다. 작은 글씨나 제목을 쓸 때는 반드시 용도에 알맞은 폰트 크기(빅big, 마이크로micro, 텍스트text)를 골라 써야 한다.

On this page

Heron Serif
Heron Serif Condensed
Freight Micro
Freight Text

74

COLUMBIAN PRESS

BALD EAGLE

Hand pulled print

LETTERPRESS

에벌리스(옐로 디자인 스튜디오, 2014)는 목판 인쇄 느낌을 내고자 할 때 써볼 만하다. 잉크 자국을 잘 살린 이 서체는 클린clean, 도트dot, 슬랜트slant 3가지 스타일 중 골라 쓸 수 있다. 또 별도의 그림자 레이어가 있어 이것을 활용할 수도 있다. 센추리 올드 스타일(1906)이나 레트로 스타일의 뷰로 그롯이 잘 어울린다.

On this page

EVELETH
Century Old Style
Bureau Grot

This town ain't big enough for the both of us

다양성을 인정하는 것은 서체를 쓸 때에도 필요한 태도다. 물론 비슷한 서체끼리 더 잘 어울리는 것은 당연하며, 한 서체의 폰트 패밀리끼리 섞어 쓰는 것은 아무런 문제가 없다. 하지만 같은 계열의 서체라고 해도, 특히 세리프 형태가 다른 것끼리는 잘 어울리기가 쉽지 않다. 이런 경향은 개성이 강한 서체들 사이에서 더 뚜렷하며, 결국엔 서로 충돌하기 마련이다. 예를 들어 그로테스크 슬랩인 클래런던Clarendon과 파라오Farao를 조합해보면 이 말이 무슨 뜻인지 쉽게 이해될 것이다. 이 둘은 150년의 시차를 두고 출시된 훌륭한 서체이지만 각자의 자리를 유지하지 않으면 큰 충돌을 일으키고 말 것이다.

성격이 유사한 두 종류의 산세리프를 섞어 쓰는 경우 비교적 덜 부딪친다고 여겨지지만, 차이가 확연한 것들을 조합하는 것이 현명할 때도 있다. 예를 들어 기하학적 산세리프인 푸투라Futura와 푸투라에서 영감을 받은 브라운Brown은 매우 닮았기 때문에 굳이 함께 쓸 필요가 없다. 하지만 브라운과 히로익 컨덴스트Heroic Condensed는 적절히 섞어 제목용으로 쓸 수 있다. 어쨌든 다양한 부류와 문화의 혼합은 늘 흥미로운 결과를 만든다. 그것이 사람이든 서체든 말이다.

A HEROIC HEADLINER with a great support act

마이클 도레Michael Doret가 디자인한 메트로스크립트
(알파벳 수프사, 2006)는 20세기 초반의 손글씨 스타일을
따른 서체이다. 용도에 따라 골라 쓸 수 있는 글리프와
스워시, 테일이 있다. 비테세(호플러&Co.)는 21세기풍의
서체이지만 복고적인 느낌도 갖고 있다. 엑스하이트가
매우 큰 앰플리튜드(폰트 뷰로사)도 이 화려한 스크립트와
잘 어울린다.

On this page

Metroscript

Vitesse

Amplitude

New York

Manhattan

Wall Street

Elegant Brownstone Townhouse

토비아스 프리어존스Tobias Frere-Jones가 디자인한 고담
(호플러&Co., 2000)은 말 그대로 미국의 대표 산세리프이다.
맨해튼의 포트 오소리티 버스 터미널에서 본 레터링에서
영감을 받아 만든 이 서체는 버락 오바마 대통령이 대선
캠페인에 사용했으며, 또 세계무역센터의 모퉁이 돌에
새겨진 것으로 유명하다. 위엄 있는 분위기의 이 서체 옆에는
발랄한 서체가 잘 어울린다. 활용도 높은 올드 스타일
세리프인 머큐리(호플러&Co.)를 추천한다.

On this page

Gotham
Mercury

클라이언트	올드 97's
스튜디오/디자이너	루어 디자인/폴 마스트리아니, 제프 매츠
웹사이트	www.luredesigninc.com
주요 서체	헤드라인드, 벨리치오 볼드

올드 97's는 새로운 컨트리 뮤직의 기수로 불리는 텍사스 주 댈러스 출신의 밴드이다. 레트로풍의 투어 포스터는 이 밴드가 추구하는 음악적 성향을 잘 대변한다.

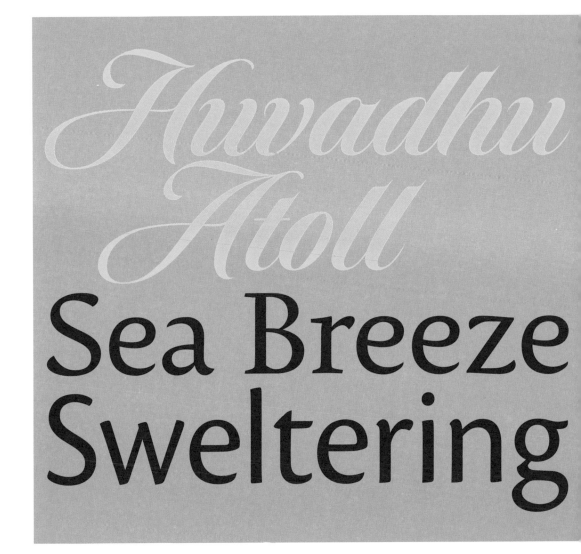

Hwadhu Atoll

Sea Breeze
Sweltering

리처드 립턴Richard Lipton이 디자인한 탕헤르(폰트 뷰로사, 2010)의 섹시한 곡선은 열대우림의 관능미를 연상시킨다. 격식 있어 보이는 캘리그래피 스크립트지만 실제로는 지면을 적게 차지하는 경제적인 제목용 서체로 개발했다. 캘리그래피 스타일을 따른 폴른(타입투게더사)이나 크로노스(어도비사)를 본문 서체로 함께 사용하면 탕헤르의 곡선과 어우러져 매력이 더해질 것이다.

On this page

Tangier

Pollen

Cronos

Rumba

Afro-Cuban

Guaguancó

Before Castro

룸바(라우라 메세게르Laura Meseguer, 2005)는 3가지
타입으로 출시했다. 본문용인 룸바 스몰과 제목용인 룸바
까지, 그리고 그 이름에 걸맞게 지면 위에서 춤을 추는 듯한
룸바 엑스트라까지. 컨템퍼러리 세리프 계열인 FS 올리비아
폰트스미스사)나 도코(우르트사)같이 경쾌한 느낌의
서체와 함께 사용한다면 더욱 생동감 있게 디자인할 수 있을
것이다.

On this page

Rumba
FS Olivia
Doko

ARCTIC
North Pole
Rockhopper
Antarctic

휴머니스트 산세리프인 인오거(라이노타입사)는 획 중간이 부풀어 있는 모습에서 추운 겨울 아침 깃을 잔뜩 부풀려 체온을 유지하려는 작은 새가 연상된다. 이렇게 독특한 서체와 함께 쓰기 적절한 것은 FF 닥스 또는 테시스믹스다. 이 둘은 형태적으로 잘 어울릴 뿐만 아니라, 획이 부풀어 있지 않고 날렵해 작은 글자를 쓰기에 좋다.

On this page

Inagur
FF Dax
TheMix

FROZEN
to the bone
Progressive Glaciation
Hypothermic Reaction

제목용 서체 아니욱(타입조키사, 2010)은 얼핏 보기에도
큰 글씨를 염두에 두고 만든 서체이다. 5가지 패밀리에서
풍성한 느낌이 공통적으로 드러나며 곡선 때문에
눈 둔덕이나 스키 점프대가 떠오른다. 아니욱의 구불거리는
곡선과 대비를 이루려면 고드름 모양의 세리프와 선명한
형태미가 돋보이는 노이에 스위프트를 추천한다.

On this page

Aniuk
Neue Swift

원리 #4 | 애퍼처와 카운터

타이포그래피에서 쓰는 용어 중 애퍼처aperture와 카운터counter는 유사하게 여겨진다. 어떤 이들은 이 둘을 혼용해서 쓸 수 있다고 주장하기도 하지만 둘 사이에는 엄연한 차이가 있으며, 이것을 구분함으로써 글리프 형태를 보다 정확하게 묘사할 수 있다.

애퍼처는 글리프 내부의 빈 공간과 외부가 트여 있는 것을 말한다. 소문자 'a'의 윗부분이나 소문자 'e'의 아랫부분처럼 일부만 막혀 있는 공간이 좋은 예이다. 소문자 'n'의 안쪽 부분, 대·소문자 'c'나 's'의 위아래의 개방부 역시 애퍼처라고 한다. 여러 문헌에서 이것을 '카운터'와 섞어 쓰지만, 개인적으로 일부만 닫혀 있는 공간은 애퍼처로 부르길 권한다. 애퍼처와 카운터는 공간이 얼마나 막혀 있는지와 그 모양에 따라 구분한다. 즉 카운터는 완전히 막혀 있는 원형이나

굽은 형태로, 'o'나 'p', 'g'의 윗부분, 'b'나 'd'의 아랫부분에 해당한다. 카운터가 꼭 완전히 막혀 있어야 하는 것은 아니다. 특이한 예로 페드라 세리프Fedra Serif의 소문자 'b', 'p' 그리고 숫자 '6', '9'에서 볼bowl 끝이 개방되어 있는데(이탤릭일 때는 예외) 보편적인 것은 아니다. 이런 경우 때문에 카운터를 닫힌 카운터와 열린 카운터로 세분하기도 하는데 닫힌 카운터가 훨씬 일반적이다.

서체를 조합해 쓸 때 애퍼처와 카운터의 형태를 유심히 관찰하는 게 좋다. 이런 구조적인 특징으로 시각적인 어울림을 판단할 수 있기 때문이다. 예를 들면 컨템퍼러리 세리프는 다른 일반 서체보다 엑스하이트가 더 크고 더 열린 애퍼처라는 형태적 특징이 있다. 카운터가 큰 서체와 작은 서체를 함께 쓸 때, 둘의 시각적 균형을 맞추려다 보면 결국

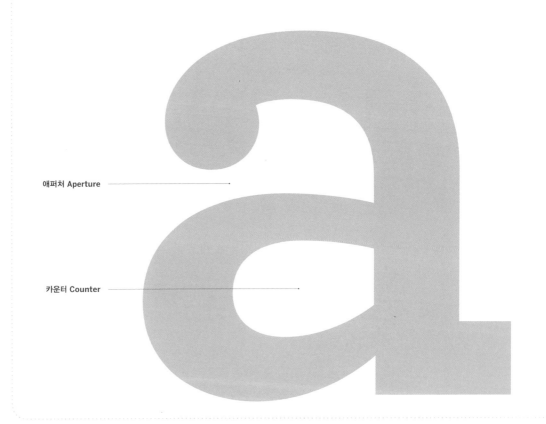

애퍼처 Aperture

카운터 Counter

카운터가 큰 서체는 점점 작아지고, 카운터가 작은 서체는
점점 커진다.
끝으로 애퍼처와 카운터를 획의 명칭인 볼bowl과 루프loop와
혼동하지 않기를 바란다. 그리고 소문자 'e'의 윗부분은
'눈eye'이라고도 하지만 기본적으로는 카운터라고 한다는
점을 알아두기 바란다.

볼 Bowl

루프 Loop

요가 산스(왼쪽)의 엑스하이트는 작은 편이지만, 엑스하이트가 매우 작은
미세스 이브스(오른쪽)에 비하면 꽤 커 보인다. 이 둘의 엑스하이트를
맞추려다 보면 미세스 이브스가 요가 산스에 비해 너무 커져버릴 것이다.

위쪽 예시에서 FS 올리비아 프로 서체를 통해 볼과 루프의 예를 보여준다.
자칫 애퍼처나 카운터와 헷갈리기 쉬우니 주의하자.

Macho
THUG
STRAPPING LAD
Red-blooded

크고 강한 서체를 골라 남성미를 표현하는 것은 너무 쉬운 방법이다. 그럼에도 여기서 제안하는 것 역시 직설적으로 남성성을 드러내는 서체이다.
리바이어던(호플러&Co.)은 고딕 산세리프 서체이며, 호플러&Co.의 19세기 스타일 서체 모음인 '프로테우스 프로젝트Proteus Project' 중 하나이다.
고담(호플러&Co.) 역시 충분히 강한 느낌이 있어 리바이어던과 함께 사용해도 눌리지 않는다.

On this page
Leviathan
Gotham Condensed
Gotham

Ringside
Second's Out
Sugar Ray
Pound-for-Pound

'폰트 패밀리'는 비교적 최근에 생겨난 개념이다. 전통적인 서체는 필요에 의해 자연스럽게 패밀리를 늘려온 반면, 오늘날에는 처음부터 온전한 패밀리를 구성해 다양한 위계를 갖추는 것이 일반적이다. 녹아웃(호플러&Co.)은 모든 용도에 부합하는 32종의 패밀리로 구성되어 있다. 여기에 견고한 슬랩 세리프인 센티넬을 함께 쓴다면 괜찮은 조합이 될 것이다.

On this page

Knockout
Sentinel

6' 8"

Tall isn't all!

5' 9"

Short and sweet

4' 7"

타원형의 기하학적 산세리프인 콜팩스(프로세스 타입 파운드리사, 2012)는 고전적이면서도 현대적인 외형 덕분에 부드러운 힘과 섬세한 균형감이 느껴진다. 신thin부터 블랙black까지 6가지 굵기에 각각 로만체와 이탤릭이 있어 총 12종의 패밀리로 이루어져 있다. 이런 서체를 사용할 때 미디엄medium과 블랙처럼 굵기가 두 단계 이상 차이 나는 폰트를 조합하면 선명한 대비 효과를 얻을 수 있다.

On this page

Colfax

EDIFICE

You can't miss me!

Capable and kind

Handy around the house

아크로폴리스(호플러&Co.)는 각진 모서리가 돋보이는 육중한 서체이다. 이런 유형의 서체를 그리션Grecian (그리스 스타일)이라고 부르는데, 서체 이름 역시 그리스 아크로폴리스Acropolis에서 따온 것이다. 보통 큰 디스플레이 서체에는 이탤릭이 없는 경우가 많은데 아크로폴리스는 아름다운 이탤릭이 있다. 다이아몬드 모양의 티틀(소문자 'i', 'j' 또는 부호의 점)이 특징인 페드라 산스와 조합해보길 권한다.

On this page

Acropolis
Fedra Sans

GO!
Tireless exuberance
Zestful
The Life and Soul

필 가른함Phil Garnham이 디자인한 FS 에머릭 (폰트스미스사)은 휴머니스트 산세리프 계열의 경쾌한 서체이다. 어떤 굵기로 쓰더라도 뚜렷한 특징이 있으며 안정감과 민첩함 모두 표현할 수 있다. 패밀리는 무려 22가지 스타일로 구성되어 선택의 폭이 넓다. 휴머니스트 세리프인 칼라를 함께 쓰면 경쾌함은 유지하면서 안정감을 더할 수 있다.

On this page

FS Emeric
Cala

VROOM!
It's a Mustang
Mine's an Aston Martin
V8 Supercharger
Speed Trap

프레이트 마이크로(개라지폰트사, 2004)는 용도에 따라 선택할 수 있는 다양한 스타일과 시각적 크기를 갖추고 있으며 그중 프레이트 텍스트text와 디스플레이display, 빅big과 마이크로micro가 패밀리의 핵심이라 할 수 있다. 판독성이 매우 좋고, 스타일리시해 다양한 스타일의 다른 서체와 잘 어울린다. 맵시 있는 르 몽드 리브르가 진지한 느낌을 더한다면, 오토는 활기 넘치는 분위기를 유지해줄 것이다.

On this page

Freight Micro
Le Monde Livre
Auto

요령 #7 | 패밀리가 풍부한가?

어떤 프로젝트는 시작부터 명쾌하다. 손댈 곳 없이 완전무결한 상태의 원고가 약속한 날짜에 전달되고, 저자는 원고에 대해 변덕을 부릴 것 같지 않다. 하지만 이런 일이 얼마나 자주 일어날까? 모두의 예상처럼 '아주 드물다'가 정답일 것이다. 작업하는 도중에 타이포그래피 스타일을 추가해야 하는 상황이라면, 과연 어떤 서체로 디자인을 시작하는 것이 좋을까?

대부분의 서체는 레귤러, 이탤릭, 볼드, 볼드 이탤릭까지 4가지 스타일을 기본으로 한다(46쪽 '위계를 세운다' 참고). 단순한 구조이면 이것으로도 충분하겠지만. 프로젝트에 3–4가지의 중간 제목이 필요한 경우는 어떨까? 이것은 전적으로 어떤 본문 서체를 고르느냐에 관한 문제이다. 소제목이나 발췌문에 다른 서체를 쓴다면 어수선해 보일 게 뻔하기 때문이다. 최근에 출시된 서체(옛 서체를 리바이벌한 경우를 포함해서)는 패밀리가 방대한 경우가 많다. 따라서 서체를 고르기 전에 늘 이런 점을 염두에 두는 것이 좋다.

FS 에머릭(폰트스미스사)은 **11가지 굵기 단계로 이루어지고 각각의 단계에 이탤릭이 모두 있는 슈퍼패밀리이다. 프로젝트에 여러 단계의 굵기가 필요하다면 패밀리가 풍부한 서체를 선택하는 것이 좋다.**

Thin
Extra light
Light
Book
Regular
Core
Medium
Semi Bold
Bold
Extra Bold
Heavy

Kinsfolk

Loving partner

Teenage Kids

A happy tribe

오토(언더웨어사, 2005)는 흔히 볼 수 없는 패밀리로 구성되어 있다. 휴머니스트 산세리프 스타일이지만 부분적으로 손글씨의 특징이 나타난다. 하지만 이 서체가 독창적인 진짜 이유는 오토 1, 2, 3으로 불리는 3종류의 이탤릭 스타일이 있기 때문이다. 숫자가 커질수록 기울기도 커지는데, 오토 1이 표준에 가깝다면 오토 3은 과도한 스워시와 테일이 특징이다.

On this page

Auto Regular

Auto 1 Italic

Auto 2 Italic

Auto 3 Italic

남성성 | 묵직한 존재감

Geezer

Big Guy

Salt of the Earth

Chip off the
Old Block

존재감이 강한 그로테스크 슬랩 세리프를 하나만 들라면 기자(폰트 뷰로사, 1994)를 꼽을 것이다. 19세기 영국에서 유행한 슬랩 세리프를 모방해 만든 이 서체는 비교적 섬세한 굵기부터 어이없을 만큼 굵직한 것까지 다양한 스타일로 구성되어 있다. 강렬한 제목용으로 어울리며 본문에는 결코 적합하지 않다. 본문 서체로는 가독성이 좋은 슬랩 세리프인 센티넬이나 테시스세리프가 어울린다.

On this page

Giza

Sentinel

TheSerif

클라이언트	걸스 어게인스트 보이스
스튜디오/디자이너	로케츠 아 레드
웹사이트	rockets-are-red.com
주요 서체	듀크, 고담, 녹아웃

이 3색 스크린 인쇄 포스터는 인디 밴드 '걸스 어게인스트 보이스 Girls Against Boys'의 재결성 투어를 알리는 것이다. 강직한 느낌의 제목용 산세리프를 사용해 거칠고 우울한 분위기로 도시를 표현했다.

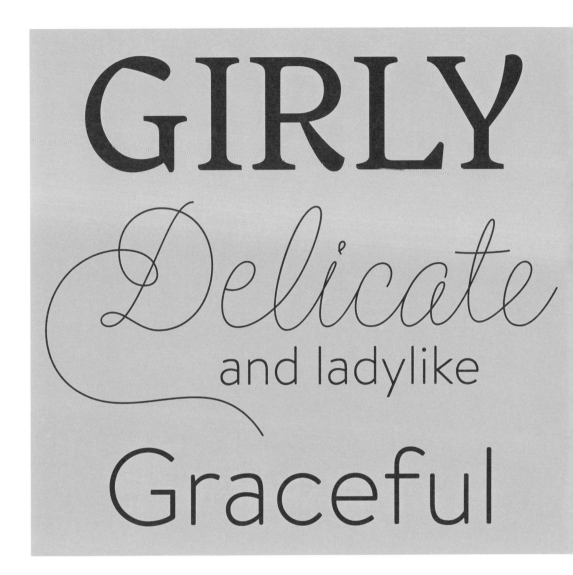

폰트스미스사는 늘 발랄하고 미끈한 느낌의 서체를 선호했는데 FS 올리비아(엘레니 비버라투Eleni Beveratou)도 마찬가지다. 레그와 테일이 유난히 굵고 사선의 획은 매우 섹시하다. 글리픽 스타일의 각진 카운터는 곡선의 획 사이에서 더욱 도드라진다. 플러트 스크립트의 섬세한 곡선은 올리비아와 함께 쓰면 여성성이 배가되고 기하학적 산세리프인 브랜던 텍스트와 함께 쓰면 아늑하고 따뜻한 느낌을 준다.

On this page

FS Olivia

Flirt Script

Brandon Text

Well hello!

Care for a coffee

or

cocktails?

I'm having a Mai Tai

지 「마샤 스튜어트 리빙Martha Stewart Living」에
려고 개발한 아처(호플러&Co., 2008)는 기하학적
랩 세리프에 친근함을 더한 서체이다. 소문자에서 볼
있는 공 모양의 획 말단이 이런 효과에 큰 역할을
다. 상블루같이 예쁜 서체를 제목용으로 쓰면 서로
돌하겠지만 강조하고자 하는 부분에 적절히
용한다면 효과적일 것이다. 실용적이면서도 우아한
낌의 벌라크는 본문용으로 잘 어울린다.

On this page

Archer
Sang Bleu
Verlag

Strawberry preserve

Barbecue

Your dinner's in the dog

주자나 리코Zuzana Licko의 필로소피아(에미그레사, 1996)는 보도니Bodoni에서 영향을 받은 디돈Didone 스타일을 현대적으로 변형해(날카로운 세리프 끝을 굴리거나, 획 말단부를 공 모양으로 처리하는 등) 친근함을 더한 서체이다. 필로소피아는 굵기 옵션이 많지 않으므로 에이브릴 텍스트같이 호환이 좋은 본문용 서체가 필요하다. 작은 크기로 써야 할 때는 아처가 유용하다.

On this page

Filosofia
Abril Text
Archer

Ciao!
So good of you to drop by
I wasn't expecting you
Love the shirt...

러스트 디스플레이(포지타입사)는 강한 섹시함이 느껴지는 디스플레이 서체로 아주 큰 사이즈로 쓸 때 더욱 돋보인다. 서체를 디자인한 닐 서머러Neil Summerour가 자신의 웹사이트를 통해 이 서체의 관능미를 슈퍼모델에 빗대어 소개했을 정도이다. 점잖게 생긴 발바움(모노타입사)을 본문용으로 쓴다면 읽기 쉽고 차분한 분위기를 줄 수 있다. 보다 깨끗하고 모던한 느낌을 원한다면 FS 롤라를 추천한다.

On this page

Lust Display
Walbaum MT
FS Lola

C.E.O.

Power dress

The Boss

Member of the Board

디스플레이용과 텍스트용으로 모두 사용 가능한
크로니클(호플러&Co., 2002)은 열악한 인쇄 환경에서
세리프와 테일의 디테일을 구현하기 위해 만들었다.
다양한 인쇄 환경을 고려한 4등급의 서체 세트로
구성되었다. 고담 같은 기하학적 산세리프가 크로니클과
잘 어울린다.

On this page

Chronicle Display
Chronicle Text
Gotham

STYLE
Art Director
New York
Fashion Week
Catwalk sensation

HTF 디도(호플러&Co.)는 가장 섬세하게 다듬어진 모던 세리프 서체 중 하나이다. 각 스타일마다 7종의 시각적 크기optical size가 있다. 미세한 세로획과 세리프의 디테일이 단계적으로 보정되므로 큰 크기로 인쇄해도 섬세한 표현이 가능하다. 함께 쓰기에는 우아한 서체가 필요하며 여기에 슬랩 세리프 센티넬이 잘 어울릴 것이다.

On this page

HTF Didot
Sentinel

All of **these fonts** are set **at the** same point size to demonstrate **how** x-height varies between different TYPEFACES.

보디 높이body height와 포인트 크기point size의 상관관계에 대해서는 36–37쪽에서 이미 다루었다. 포인트 크기는 한 폰트의 보디 높이를 말하는 것으로 글리프의 크기와 다르다. 글리프가 각각의 금속 블록으로 존재하던 시절의 개념이 디지털 폰트에도 그대로 적용됐기 때문이다. 디지털 환경에서도 주어진 포인트 크기 안에서 보디 높이는 동일하지만 글리프 너비는 제각각이다. 반면 같은 패밀리에 속한 폰트끼리는 글리프 높이가 한결같다(예를 들어 10pt 개러몬드 레귤러Garamond Regular와 10pt 개러몬드 볼드**Garamond Bold**의 글리프 높이가 같다). 그러나 포인트 크기가 같아도 다른 패밀리의 폰트끼리는 그 크기가 다르다.

그러면 실전에서는 어떻게 적용할 수 있을까? 같은 크기의 두 서체를 나란히 놓고 보아도 어쩐시 크기가 달라 보이게 마련이다. 미세스 이브스Mrs Eaves와 프루티거Frutiger를 비교해보자. 같은 크기를 적용하면 프루티거가 더 잘 보인다. 프루티거는 엑스하이트가 큰 반면, 미세스 이브스는 엑스하이트가 유난히 작기 때문이다. 레이아웃에 2가지 이상의 서체를 섞어 쓸 때 가지런하게 보이길 원한다면 시각적으로 엑스하이트를 맞추는 것이 중요하다. 서체를 고를 때부터 엑스하이트의 특징을 살피고 크기가 비슷한 것을 고르도록 해야 한다.

SPEND
Boutique
Store
Emporium

All a girl could want!

럭셔리 플래티넘(하우스 인더스트리사)은 제목용 서체 패밀리 셋 중 하나로(나머지 둘은 럭셔리 골드와 럭셔리 다이아몬드) 주로 향수나 액세서리 패키지 디자인에 사용한다. 사선으로 잘린 획이 특징인 휴머니스트 양식의 신택스가 본문용으로 함께 쓰기 좋고, 빈티지 느낌을 더하려면 사인 페인터 하우스 캐주얼 같은 캐주얼 스크립트를 써도 재미있다.

On this page

LUXURY

PLATINUM

Syntax

Sign Painter House Casual

여성성 | 자유로운 영혼

FREE
to do what you want!
Live your life
Make your own rules

매우 여성적이고 아름다운 리자 패밀리(언더웨어사)는 오픈타입OpenType의 장점을 한껏 활용할 수 있다. 손으로 직접 쓴 스크립트처럼 보이도록 4,000개가 넘는 글리프를 이용해 원하는 효과를 낼 수 있기 때문이다. 유레카는 획 끝이 기울어지고 어센더와 디센더가 긴 컨템퍼러리 세리프로, 캐주얼 스크립트와 함께 쓰기에 적당하다. 애퍼처가 시원시원한 휘트니는 사선으로 잘린 획 끝 때문에 이들 서체와 충분히 잘 어울린다.

On this page
LIZA CAPS PRO
Liza Text Pro
Eureka
Whitney

클라이언트	786 향수
스튜디오/디자이너	하이프 타입 스튜디오/폴 허친슨
웹사이트	hypetype.co.uk
주요 서체	럭셔리 골드, 헬베티카

786 향수 패키지 디자인에 럭셔리 골드Luxury Gold를 고른 폴 허친슨Paul Hutchinson의 선택은 탁월해 보인다. 서체 디자이너의 의도를 잘 읽은 예라고 할 수 있다.

원리 #5 | 레그와 테일

파라오

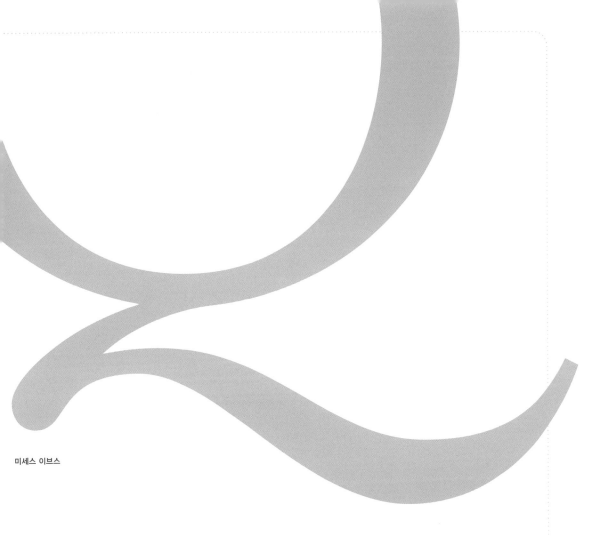

미세스 이브스

타이포그래피 용어 중 레그leg와 테일tail은 부분적으로 겹치는 개념이라 혼동하기 쉽다. 둘의 차이를 자세히 설명해보겠다. 대문자와 소문자 'K'나 대문자 'R'에서 아래로 향하는 기울어진 획은 레그이다(단, 획 끝에 세리프가 달린 경우는 제외). 베이스라인에 걸치거나 아래까지 뻗어나간 대문자 'Q'의 휜 획은 테일이다. 레그 끝이 뾰족하게 모아지는 경우 역시 테일이라고 하며, 유난히 굽은 소문자 'j'와 'y'의 디센더도 테일로 취급한다.

이미 골라놓은 서체와 함께 쓸 서체를 고른다면, 특히 몇 가지 비슷하게 생긴 후보를 두고 고민 중일 때, 레그와 테일의 모양을 살피는 것이 매우 유용하다. 기품 있고 유려하게 뻗어나간 어도비 캐즐론Adobe Caslon의 대문자 'Q'의 테일, 혹은 과도하게 멋을 부린 미세스 이브스Mrs Eaves의 대문자 'Q'는 매우 눈에 띌 것이다. 레그 끝이 위로 말려 올라간 그로테스크 슬랩 세리프의 대문자 'R'도 미소를 자아낸다. 만약 이것이 휘거나 곧게 뻗은 레그였다면 인상이 전혀 달라 보일 것이다. 한 가지 명심할 것이 있다. 만약 어센더가 긴 본문용 서체를 골랐다면, 제목용 서체의 테일이 기준선을 얼마나 벗어났는지 주의 깊게 살펴봐야 한다. 자칫하면 제목의 테일이 본문 첫 줄에 닿을 수 있기 때문이다.

Mean Streets

Dark Entries

Inner-City

Ladies of the Night

쿠아돈(레네 비더Rene Bieder)은 슬랩 세리프를 현대적으로
재해석한 서체이다. 마치 험한 동네를 활보해도 좋을 만큼
터프해 보이며 클럽에 가서도 잘 어울릴 것 같은 인상을
준다. 9가지 굵기 단계가 있는 데다 대체 글리프가 풍부해
매우 유용한 서체이다. 포르자에서 볼 수 있는 초타원
형태의 레터폼이 쿠아돈과 잘 어울린다. 좀 더 진지한
느낌의 서체를 찾는다면 메타 세리프를 고려해보기 바란다.

On this page

Quadon
Forza
Meta Serif

LONDON

The Square Mile

32 Boroughs

Inner Temple

출시된 지 오래된 이 서체들의 조합은 유서 깊은 도시를 연상케 한다. 글리픽 세리프인 알베르투스는 런던의 역사적 중심인 시티오브런던City of London(줄여서 시티 또는 스퀘어 마일이라고도 한다)의 거리 표지판에 사용했다. 휴머니스트 산세리프인 길 산스와 트랜지셔널 세리프인 조애나를 디자인한 에릭 길Eric Gill은 글자 활판을 조각했던 경험을 살려 서체를 디자인할 때 글리픽 속성을 부여했다.

On this page
Albertus
Gill Sans
Joanna MT

TENEMENT
Land & Rent
Graffiti
Seedy sidestreets

어반 그로테스크(슈트케이스 타입 파운드리사)는
이름에서부터 노골적으로 도회적이고 세련됐다고 강조하는
서체이다. 고담Gotham과는 또 다른 건축적인 분위기를
내며, 컨템퍼러리 휴머니스트 슬랩 세리프인 소호를 함께
쓰면 질감을 더할 수 있다. 생기를 불어넣고 싶다면 캐주얼
스크립트인 피크(프로세스 타입 파운드리사)를 추천한다.
그래피티 아티스트가 화려한 색상의 마커로 쓴 것처럼 보일
것이다.

On this page

Urban Grotesk

Pique

Soho

작업 중인 프로젝트에서 특정 분위기 드러내야 한다면 타이포그래피의 성격이 오락가락하지 않도록 주의해야 한다. 서체는 컬러와 더불어 인상를 좌우하는 데 가장 효과적인 디자인 요소이다. 서체를 가지고 특정한 분위기를 내려면 그 목적에 집중해서 디자인 요소를 통일해야 한다. 만약 같은 지면에 대담한 느낌의 서체를 장난스러운 서체와 나란히 배열한다면 결코 어울리지 않을 것이다.

Happy!

if not exuberant...

어떤 분위기를 조성하려면 우선 거기에 적합한 서체 하나를 떠올려보자. 보통 잡지나 포스터 제목으로 쓸법한 디스플레이 서체가 먼저 떠오르겠지만, 이야기의 핵심을 전하는 본문 캐릭터도 이에 못지않게 중요하다. 어떤 쪽이든 전달하고자 하는 분위기에 가장 잘 맞는 서체를 찾고, 그런 분위기를 북돋을 만한 것이나 적어도 희석시키지 않을 만큼 중립적인 서체를 고르는 것이 핵심이다. 한 가지 명심하기 바란다. 서체 자체가 지나치게 감상적으로 보이면, 그래서 필요 이상으로 주목을 끌면 눈에 거슬리고 이내 시선을 거두게 된다.

Studio Space

Atelier workshops

BESPOKE

BOUTIQUE

Downtown

이 서체 조합은 근대화 정서가 물씬 느껴지는 인쇄소 거리를 떠올리게 한다. 론 카펜터Ron Carpenter의 아마시스 (모노타입사, 1990)는 경직된 기하학적 형태를 탈피한 신선한 느낌의 슬랩 세리프이다. 제법 큰 엑스하이트는 기하학적인 산세리프 콜팩스와 잘 어울린다. 한편 브랜던 프린티드 같은 서체와 함께 쓰면 빅토리아 시대의 정취를 표현할 수도 있다. 거친 활판인쇄 느낌을 살린 이 서체는 4종류의 버전이 있다.

On this page

Amasis

BRANDON PRINTED

Colfax

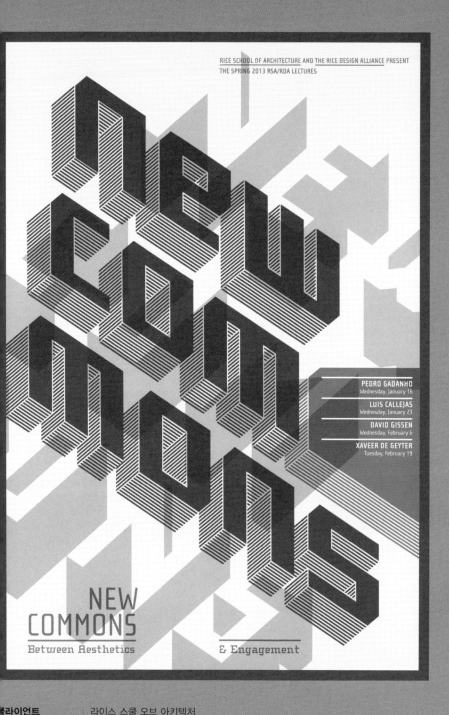

클라이언트
스튜디오/디자이너
웹사이트
주요 서체

라이스 스쿨 오브 아키텍처
코어 디자인 스튜디오
coredesignstudio.com
촐라 산스, 슬랩스트럭트 투,
로한 레귤러, 익스트루드 레귤러

휴스턴 소재의 코어 디자인 스튜디오Core Design Studio가 디자인한 라이스 스쿨 오브 아키텍처Rice School of Architecture의 강연 홍보 포스터이다. 촐라 산스Cholla Sans가 다른 서체의 경직된 느낌을 부드럽게 해준다.

Regional

Outlying district

Coffee morning

Rustic pursuits
at the Village Hall

지방의 마을이나 시골 동네를 대도시에 비해 덜
세련되었다고 한다면 속단이다. 기하학적 산세리프
브라운(리네토사)과 아름다운 휴머니스트 세리프
브리오소(어도비사)의 조합이 그렇듯, 지방에도 나름의
세련미와 전통미가 적절히 섞여 있을 수 있다. 브리오소는
캘리그래피를 새롭게 재현한 것으로 용도에 따라 캡션용,
본문용, 소제목용, 제목용 4종류의 크기를 갖추고 있다.

On this page

Brown
Brioso Display
Brioso

The Times

Broadsheet or Red Top

LATE NIGHT AT THE OFFICE?

The 7.53

일터로 향하는 사람들로 북적이는 출근길의 모습은 전 세계 어디나 비슷할 것이다. 요즘에는 모두가 스마트폰이나 태블릿을 들여다보지만, 불과 몇 년 전만 해도 출근길에는 모두들 신문을 펼쳐 들고 있었다. 구별하기 쉬운 전통적인 세리프 타임스 뉴 로만을 프랭클린 고딕같이 믿음직스러운 산세리프와 함께 쓴 것을 볼 때마다 월요일 아침 출근길의 풍경이 떠오른다.

On this page

Times New Roman
Franklin Gothic

Arts & Crafts

Charming Muse

Afternoon Squire

Stylish oldie

에릭 길Eric Gill은 수년 동안 디츨링Ditchling과 스핀Speen 같은 영국의 시골 마을에서 살았다. 에릭 길이 디자인한 길 산스는 영국적인 매력은 물론이고 그의 고향 분위기까지 품고 있으며, 안정감 있고 확신에 찬 느낌을 주는 서체이다. 머큐리에서도 비슷한 분위기가 느껴지는데, 올드 스타일치고는 글리픽 세리프가 꽤 날카롭다. 엑스하이트가 비슷한 이 두 서체는 형태가 매우 다르지만 조화로운 한 쌍을 이룬다.

On this page

Gill Sans
Mercury Display
Mercury Text

Colorless

SAFEHOUSE

Weekender

Spring in your step

트레이드 고딕은 1940년대에 처음 등장한 이래로 언제나 같이 쓰이는 친숙한 서체다. 하지만 워낙 흔히 쓰다 보니 지루하게 느껴질 때도 있는 법이다. 이럴 땐 참신한 서체로 디자인에 생기를 부여하자. 라이프스타일 잡지에 사용하기 위해 개발한 아처는 예쁘면서도 간결한 매력이 있는 서체이다.

On this page

Trade Gothic
Trade Gothic
Bold Condensed No. 20
Archer

US-50
The Loneliest Road
Coast to Coast
Get Your Kicks!
Backbone of America

인터스테이트(토비아스 프리어존스Tobias Frere-Jones, 1990년대)는 미국을 포함한 세계 여러 나라의 도로 표지판용 고딕체(일명 하이웨이 고딕)와 밀접한 관계가 있다. 본문용으로 쓰기에도 괜찮지만 정교하게 조정해 사인물에 최적화해 만들었으므로 제목용으로 쓸 때 더욱 눈에 띈다. 함께 쓸 본문용 서체로는 휘트니를 권한다. 같은 디자이너의 솜씨답게 두 서체의 형태가 비슷하다.

On this page

Interstate
Whitney

Optimist
Mustard
On the up!
A face full of hope

휴머니스트 산세리프 FS 에머릭(폰트스미스사)의 에너지 넘치는 모습은 혈기왕성한 젊은 구직자 같은 느낌을 준다. 단순한 업무에 어울릴 정도로 첫인상이 심심하지만, 이내 글자 구석구석에서 섬세한 아름다움이 발견된다. 그리고 무려 22가지 굵기를 갖춘 서체의 활용성에서 진가를 느끼게 될 것이다.

On this page

FS Emeric

PROSPER
personnel
HARD WORK
Wolf from Your Door

개성 없는 디스플레이용 산세리프체가 너무 많다고 여긴 닐 서머러Neil Summerour는 손글씨의 따뜻한 느낌과 디지털 폰트의 정확함을 모두 반영해 클리어 산스(포지타입사)를 디자인했다. 클리어 산스의 근면 성실한 인상은 소호 같은 컨템퍼러리 슬랩 세리프와 잘 어울린다.

On this page
Clear Sans
Soho

Newsworthy
Correspondent
DIPLOMATIQUE
SMALL CHANGE
Ragged Footnote

프랑스 「르 몽드」지에 사용하기 위해 개발한 르 몽드 (포르셰즈 타이폰드리사)는 저널Journal, 리브르Livre, 산스Sans, 쿠리어Courrier 4가지 스타일로 구성되어 있다. 저널과 리브르를 구분한 발상이 기발한데, 저널은 10포인트 이하의 크기에 적당하고, 리브르는 엑스하이트가 약간 작기 때문에 큰 글자 세팅에 좋다. 벤톤 산스 컨덴스트처럼 폭이 좁은 산세리프가 날씬한 르 몽드와 좋은 짝을 이룰 것이다.

On this page

Le Monde Livre
Le Monde Journal
Benton Sans Condensed

요령 #10 | 조화를 생각한다

성공적인 서체 조합은 디자이너가 경험에서 얻은 지식과 노련함에 의해 좌우된다. 단순하게는 마음에 드는 조합을 찾을 때까지 서체를 이리저리 섞어보는 방법도 있다. 이 방법이 자신과 잘 맞는다면 그것도 좋겠지만, 서체를 모두 늘어놓고 고르기 전에 원하는 방향성을 염두에 두는 것이 효율적이다. 이 말에 동의한다면 조합할 서체를 고르기 전에 잠시 여유를 갖고 생각하기를 권한다. 눈길을 확 사로잡는 서체나 자신이 유독 좋아하는 서체에 손이 가는 것을 막기 위해서다.

새로운 서체 짝을 찾기 전에 자신이 주로 쓰는 서체들의 고유한 특징을 파악하는 것은 매우 중요하다. 완전히 상반되는 것들끼리는 서로 끌리지 않는 법이다. 별다른 이유 없이 무작정 극단적인 대비를 만드는 것은 대비가 없느니만 못하다는 것을 기억하기 바란다.

간혹 어이없는 서체끼리 조합한 것이 괜찮아 보일 때가 있다. 타이포그래피란 예측할 수 없는 모험과도 같아서 때로는 생뚱맞은 매치가 놀라운 결과를 만들어내기도 한다. 그럼에도 일반적으로 최선의 서체 조합은 충돌이 아닌 조화에서 이루어진다는 점을 강조한다.

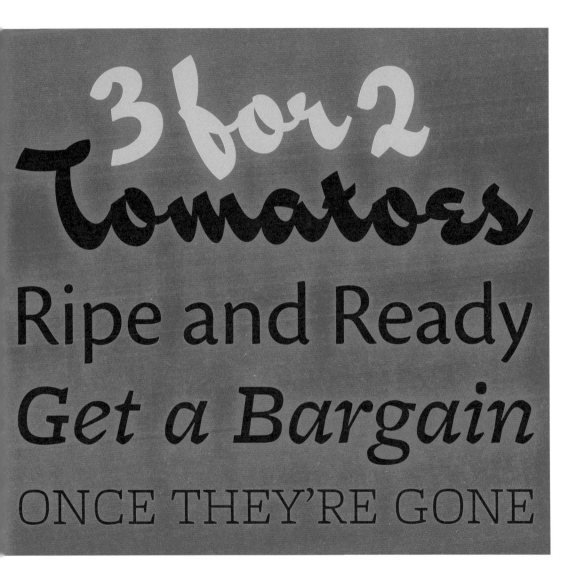

스튜디오 슬랜트(하우스 인더스트리사)에서는 활기찬 시장 느낌이 난다. 과일과 야채가 줄지어 쌓여 있고 손으로 쓴 가격표가 매달려 있는 모습을 상상해보라. 이 서체는 매우 독특한 캐주얼 스크립트이다. 대부분 필기 방향으로 기울어져 있거나 똑바로 서 있는데 이 서체는 반대 방향으로 기울어져 있다. 이것은 고전적인 손글씨 스타일을 따른 것이다. 크로노스의 캘리그래피적 성향과 프레이트 마이크로의 각진 느낌이 이 비범한 스크립트체와 잘 어울린다.

On this page

Studio Slant

Cronos

Freight Micro

STYLE
Art Direct
Bombshell
Pretty in Pink

태블릿 PC의 공세에도 불구하고 종이 잡지는 여전히 큰 인기를 누리고 있다. 잡지 디자인은 서체 선택에 따라 크게 좌우된다. 「하퍼스 바자Harper's Bazaar」에 사용할 용도로 만든 HTF 디도(호플러&Co.)는 6가지 스타일과 각각의 시각적 크기를 갖추고 있어 어느 크기에서나 섬세한 세리프의 디테일을 잘 살릴 수 있다. 전통적인 세리프 아른헴(아워타입사)은 아름다운 신문용 서체로 모든 종류의 잡지에 본문용으로 제격이다.

On this page

HTF Didot
Arnhem

Thou Shall Not Use COMIC SANS

GRAPHIC DESIGN
365
SINS AND VIRTUES

A Designer's Almanac of Dos and Don'ts

단행본 『그대여, 코믹 산스만은 쓰지 마시게Thou Shall Not Use Comic Sans』는 '그래픽 디자이너의 선행과 악행'이라는 주제를 실제 사례와 함께 유머러스하게 설명한 책이다. 발랄하면서도 절도 있는 아처Archer는 책 내용을 잘 대변하며, 기하학적 산세리프 고담Gotham이 이것을 훌륭히 뒷받침해준다.

클라이언트 퀴드 출판사
스튜디오/디자이너 토디 세던
웹사이트 www.tonyseddon.com
주요 서체 아처, 고담, 리안스 딩뱃

원리 #6 | **어센더와 디센더**

어센더ascender는 소문자 글리프에서 엑스하이트 위로, 디센더descender는 베이스라인 아래로 뻗어나간 부분을 뜻한다. 어센더와 디센더가 엑스하이트나 캡하이트cap-height (영문 대문자의 높이로 베이스라인에서 캡 라인까지의 높이) 대비 얼마나 길어야 하는지에 대한 엄격한 기준은 없으며 시각적 균형과 용도에 맞게 서체 디자이너가 정한다. 어센더부터 살펴보자. 'b,' 'd,' 'h' 같은 소문자 글리프의 꼭대기를 연결하는 보이지 않는 선을 어센더 라인ascender line이라고 한다. 어센더 라인과 캡하이트를 혼동하는 경우가 많은데, 보통 어센더 라인이 시각적 높이를 고려해 캡하이트보다 살짝 높다. 간혹 확연히 높은 어센더 라인은 서체를 우아하게 만들어주기도 한다.

폴른

디센더의 길이는 어센더의 높이와 반드시 비례하지는 않는다. 오늘날 서체 디자인은 큰 엑스하이트와 작은 익스텐더 extender(어센더와 디센더의 통칭)라는 경향을 띤다. 초기 로마자를 바탕으로 한 어도비 젠슨Adobe Jenson이나 켄타우어Centaur 같은 서체를 살펴보면 익스텐더와 엑스하이트의 길이가 거의 같다. 보디 높이를 3등분했을 때 위쪽 1/3을 어센더가, 가운데 1/3을 엑스하이트가, 그리고 아래 1/3을 디센더가 차지하는 셈이다. 이렇게 디자인한 서체는 상대적으로 보디가 작아 보이기 때문에 엑스하이트가 큰 요즘 서체 패밀리와 함께 쓸 때 조율이 필요하다. 마지막으로 실용적인 조언을 보태자면, 어센더와 디센더가 긴 서체로 문단을 세팅할 때는 글줄 사이를 충분히 두는 것이 좋다. 글줄이 좁은 경우 자칫 디센더가 아랫줄의 어센더와 닿으면서 본문의 조형미를 해칠 수 있기 때문이다.

뉴트라페이스 슬랩 디스플레이

휴머니스트 세리프인 켄타우어는 비슷한 높이로 3등분할 수 있다.
(위)어센더, (가운데)엑스하이트, (아래)디센더.

CROSSBEAM
Furnace like heat
CONSTRUCT
Gridiron

MVB 솔라노 고딕(MVB 폰트사, 2007–10)은 본래 캘리포니아 주 올버니Albany 시의 사인 시스템에 사용할 목적으로 개발했다. 이 서체는 적당히 건축적인 인상을 준다. MVB 솔라노 고딕 레트로는 'A', 'M'의 윗부분이 둥근데, 이런 요소는 19세기 건축에서 영감받아 만든 아르마다(토비어스 프리어존스Tobias Frere-Jones, 1994)와 잘 어울린다.

On this page
Solano Gothic
Solano Gothic Retro
Armada

Turbine

Band Width

FACTORY

National Labor Relations

돌과 철재로 지은 거대한 터빈 발전소에서 생산한 전기로
움직이는, 클래식 라디오를 듣던 시대를 상상해보자.
오래된 테크놀로지를 연상시키는 스크립트 서체 라디오
(빌리지 콘스텔레이션사)는 AM, FM, SW 3가지 '주파수'
스타일로 디자인했다. 라디오와 함께 쓸 서체를 고르기는
어려운데, 가지런한 작업장을 연상시키는 헤론 산스라면
잘 어울릴 것이다.

On this page

Radio
Heron Sans
Heron Sans Condensed

Manufacture
Design & Build
Quality
Construction
Secure Fastenings

앞에서 언급한 헤론 산스Heron Sans의 슬랩 세리프
버전을 소개한다. 헤론 세리프(폰트 뷰로사, 2012)는 획과
세리프의 굵기가 같은 서체로 기계음 가득한 공장 분위기를
풍긴다. 정으로 조각한 듯 정교한 FF 스칼라와 함께 쓰면
산업 시대 분위기를 한층 강조할 수 있다.

On this page
Heron Serif
Heron Serif Condensed
Scala
Scala Condensed

Salt Mine
Going Down
Pressure
Workshop

인더스트리와 팩토리아(포트 파운드리사)는 그 이름
대문에라도 반드시 이 장에서 다뤄야 할 것 같다.
기하학적 산세리프 인더스트리가 먼저 개발되었고, 그
글리프 모양을 본뜬 슬랩 세리프 팩토리아가 뒤를 이어
출시되었다. 두 서체 모두 이름에 걸맞게 '노동'과 '성과'
같은 단어와 잘 어울린다. 서로 밀접한 관계에 있는
서체이니만큼 이 둘은 완벽한 조화를 이룬다.

On this page

Industry
Factoria

요령 #11 | 컬러를 부여한다

컬러color라고 하면 빨간색의 굵은 제목이나 연한 파스텔
톤의 흘려 쓴 스크립트가 먼저 떠오를지도 모르겠다. 하지만
타이포그래피에서 컬러라는 용어는 꽤나 실용적인 의미로
쓰인다. 62쪽 '대비' 편에서도 언급했듯이 여기서 컬러란
텍스트 블록이 만드는 명암의 정도와 시각적 무게를 의미한다.
타이포그래피 컬러를 측정하는 가장 대표적인 방법은 눈의
초점을 흐릿한 채로 레이아웃을 응시하는 것이다. 눈을 가늘게
뜨고 지면이나 화면을 보면 또렷한 텍스트가 흐릿하게
보이는데, 이때의 회색도가 바로 타이포그래피 컬러인 셈이다.

서체 선택에 따라 타이포그래피 컬러가 만들어지고, 나아가
레이아웃에서 원하는 위계를 만들 수 있다. 대비가 강한
서체의 굵은 획은 회색도를 진하게 만든다. 캡하이트가 일정한
대문자와 달리 높이가 제각각인 소문자는 컬러를 만들 때
중요한 요소이다. 우리 눈은 진한 컬러에 먼저 반응한다.
레이아웃에 다양한 타이포그래피 컬러를 부여한다면 보다
역동적인 독서를 경험하게 될 것이다.

We fade
to gray

눈을 가늘게 뜨고 이 페이지의 타이포그래피 컬러를 살펴보자. 임스 센추리
모던으로 세팅한 제목체의 라인은 위 본문 글씨에 비해 훨씬 크고 굵지만
눈의 초점을 흐리고 보면 전체의 회색도는 엇비슷해 보인다. 본문이 조밀하고
차지하는 면적이 비슷하기 때문이다.

BRAVE SERVICE
Uncompromising
Individuality
Shining example

비즈니스는 신용과 서비스에 대한 평판을 바탕으로 한다.
기하학적 산세리프 히로익 컨덴스트(타입 트러스트사)는
업무에 대한 신용을 주기에 적합한 서체이다. 처음부터
컨덴스트 스타일로 개발한 만큼(어떤 서체의 패밀리가
아니라) 지면을 절약하는 것은 기본이고, 여러 용도로 두루
활용하기 좋은 '전문' 컨덴스트라고 할 수 있다. 기품 있는
휴머니스트 세리프인 MVB 베르디그리스와 함께 쓴다면
어떤 비즈니스 서류도 쉽게 통과될 것이다.

On this page
Heroic Condensed
MVB Verdigris Big
MVB Verdigris

Brother
CAMARADERIE
Sister
WE ARE ONE...

FF 유니트와 FF 메타는 모두 방대한 스타일의 패밀리를 갖추고 있으며, 그 패밀리들끼리 다양한 조합을 만들 수 있다. 이름에서 알 수 있듯이 모두 폰트폰트사가 만든 것으로, 공통적인 형태적 특징 덕분에 무리 없이 섞어 쓸 수 있다. 다분히 화이트칼라를 연상시키며 공장보다는 사무실에 더 잘 어울리는 서체이다.

On this page

FF Unit
FF Unit Slab
FF Meta
FF Meta Serif

FORD TRANSIT BUSES

FIND WIDE ACCEPTANCE

Within little more than a year after their introduction, Ford Transit Buses have gained a recognized place in city transportation. More than a thousand have been delivered and are in full-time service. Twelve major American cities and many more smaller communities are now using them. Even cities in far-away countries have recognized their merits and purchased these buses. Their adoption is ever-increasing wherever modern passenger transportation is demanded.

Such wide and rapidly-increasing acceptance is noteworthy, for the purchase of transit buses depends almost entirely upon proof of economical operation—upon the ability to provide profitable returns from the investment in this form of transportation.

Ford Transit Buses have proved that they more than justify the investment in them. Their record of achievement is written in glowing testimonials. This testimony is founded not only upon years of experience in bus manufacture, but also upon more than three decades of automotive achievement in the field of low-cost transportation. The economy and profit-earning ability of Ford Transit Buses are therefore in keeping with Ford tradition.

Fleet of 12 Ford Transit Buses operated by Chicago Surface Lines

자료 제공: 올던 주얼 Alden Jewell

클라이언트 시카고 서피스 라인
스튜디오/디자이너 미상
주요 서체 푸투라 디스플레이, 푸투라, 보도니

이 포스터(1939)가 대변하듯 20세기 전반 산업의 일부인 그래픽 디자인은 더할 나위 없이 훌륭하다. 포스터보다 12년 앞서 출시된 푸투라Futura(1927)를 사용했으며, 지금도 여전한 인기의 비결을 잘 보여주고 있다.

FUSE BOX
Electrickery
Nikola Tesla
Complex Circuit

딘 1451(1931)은 본래 독일의 도로 표지판, 행정 기관의 문서 작성에 사용할 목적으로 만든 '기술적인' 서체였다. 이 서체는 컨덴스트인 잉슈리프트Engschrift와 미디엄 굵기의 미틀슈리프트Mittelschrift 단 2가지 스타일이 있다. 딘 1451의 변형이자 FF 딘FF DIN을 계승한 딘 넥스트(라이노타입사)는 다양한 굵기에 이탤릭 패밀리까지 갖추어 좋은 대안이 될 것이다.

On this page
DIN 1451
DIN Next

Microchip
PowerPC
Über Geek
Cannot compute

프레이트 마이크로(개라지폰트사)를 소개할 때마다
특이하다고 말하곤 한다. 독창적인 면이 많은 이 서체를
보면 회로 기판이 떠오른다. 지극히 주관적인 해석이라고
할지도 모르지만, 가끔은 논리적인 설명보다 막연한
느낌으로 충분할 때도 있는 법이다. 모서리가 각진 오토나
신택스를 함께 쓰면 프레이트 마이크로와 형태적으로
어울린다.

On this page
Freight Micro
Auto
Syntax

Kelvin
One moment in time
Ampere
Système International d'Unités

포르자(호플러&Co., 2010)는 재치 있게 재해석한 21세기의 유로스타일Eurostile 같은 서체이다. 획과 스템이 만날 때 쐐기 모양으로 좁아지는 것이 특징인데, 이런 점 때문에 '테크놀로지'가 연상된다. 획 끝이 사선으로 잘린 인터스테이트나 절제된 FF 유니트도 함께 쓰기 좋은 서체로 추천할 만하다.

On this page

Forza
Interstate
FF Unit

Electrical vehicle

Portability

SPEED FREAK

Limited range

ZX 스펙트럼 컴퓨터 같은 혁신적인 발명품으로 유명한 발명가 클라이브 싱클레어Clive Sinclair의 이름을 붙인 FS 싱클레어(폰트스미스사)는 테크놀로지와 잘 어울리는 서체이다. 폰트스미스사는 웹사이트를 통해 '감정을 숨기지 못하고 공공연히 티를 내는' 서체라고 밝혔다. 제목용과 본문용으로 모두 쓰기 좋으며, 초타원 형태를 기반으로 하는 비테세(호플러&Co.)와 잘 어울린다.

On this page

FS Sinclair
Vitesse

139

Ducting
Cable Television
BENT COPPER
Rewiring

ITC 콘두잇(마크 반 브롱코스트Mark van Bronkhorst, 1997)은 '테크놀로지' 카테고리의 다른 서체에 비해 거칠고 덜 다듬어진 인상을 준다. 이 서체를 디자인할 때 비전문가가 쓴 간판 글씨체를 본으로 삼았는데, 세밀한 그리드 위에 파이프 벤더로 구부려놓은 것 같은 모서리를 만들었다. 포스트모던풍의 이 서체는 휴머니스트 슬랩 세리프 아델이나 순진해 보이는 딘 넥스트 라운디드와 잘 어울린다.

On this page
ITC Conduit
Adelle
DIN Next Rounded

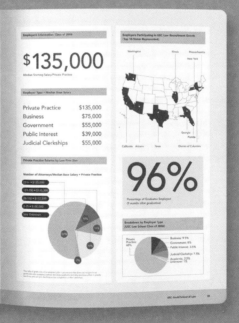

클라이언트 서던캘리포니아 대학교 법학 대학원

스튜디오/디자이너 애덤스모리오카사/션 애덤스

웹사이트 www.adamsmorioka.com

주요 서체 센추리 익스펜디드, 아브니르

서던캘리포니아 대학교 법학 대학원은 애덤스모리오카사에
개성 있고 친근하면서도 경쟁 학교와 차별되는 리플릿을
의뢰했다. 아브니르Avenir로 친근한 느낌을 주는
한편, 강조하는 부분에는 센추리 익스펜디드Century
Expanded를 사용했다.

Elaborate

12 Noon

Tea and Scones

Precise slice

격식을 차려야 하는 경우에는 거기에 어울리는 서체가 필요하다. 비캄 스크립트(리처드 립턴Richard Lipton)라면 그 역할을 잘 해낼 것이다. 이 서체는 대안 글리프라는 테크닉을 처음으로 도입한 사례로 가능한 모든 글리프의 조합을 시험해 보려면 족히 몇 시간은 걸릴 것이다. 조용하고 중성적인 센테니얼은 격식을 갖춘 스크립트 서체의 존재감을 해치지 않으며, 아쿠라트라면 더욱 그럴 것이다.

On this page

Bickham Script
Centennial
Akkurat

Single Malt
Smooth
Speyside Spirit
Dalwhinnie
A favorite lunchtime tipple

편집 디자인 용도로 만든 에이브릴(타입투게더사)은 고전적인 디돈 계열과 19세기의 스카치 로만, 그리고 슬랩 세리프의 성격을 두루 지니고 있다. 제목용 굵기는 전형적인 디돈 계열의 가늘고 각진 세리프의 특징이 두드러지며, 본문용 굵기는 제목용과 확연히 다른 스카치 로만 계열과 닮았다. 따라서 반드시 용도에 알맞은 굵기를 선택해야 한다.

On this page

Abril Display
Abril Titling
Abril Text

Silence

Introspective

Unspoken Truth

SERENELY RETICENT

품위 있는 휴머니스트 세리프 레퀴엠(호플러&Co.)은
손글씨의 아름다움을 지향하는 서체로 4가지 스타일, 8가지
굵기로 구성되어 있다. 레퀴엠 파인fine과 디스플레이
display는 큰 세팅용으로, 보다 두툼한 레퀴엠 텍스트text는
작은 세팅용으로 개발했다. 벌라크(호플러&Co.)와는
엑스하이트가 비슷해 조합하기 좋으며, 온화한 분위기
덕분에 다른 기하학적 산세리프체에 비해 레퀴엠의
아름다움을 방해할 가능성이 적다.

On this page

Requiem
Verlag

Manuscript

Grammatical

CONSERVATIVE STRUCTURE

A characterful vocabulary

릴 산스를 좋아하지만 많은 양의 텍스트 디자인을 하며
러려움을 겪었다면 FF 요가(폰트폰트사, 2009)가 그 문제를
해결해줄 것이다. 글리프의 너비를 고르게 개선한 것이
가장 큰 성과라고 할 수 있다. 멋 부리지 않은 조애나(에릭
길Eric Gill, 1930)는 FF 요가와 함께 쓰기에 무난하다.

On this page

FF Yoga

Joanna MT

Nuptials

Mendelssohn

With this ring

I THEE WED

공식 문건에는 격식 있는 손글씨체가 제격이다. 휴머니스트 세리프인 어도비 젠슨은 16세기 서체를 가장 성공적으로 디지털화한 사례로 꼽힌다. 특히 소문자 'e'의 독특한 부리는 원본의 매력을 고스란히 담고 있다. 게다가 시각적 크기가 다양한 패밀리를 갖추고 있어 응용하기에도 좋다. 개성이 강한 스크립트인 차피노(헤르만 차프Hermann Zapf)를 추천할 만하다.

On this page
Adobe Jenson Display
Adobe Jenson
Zapfino Forte

19세기 프랑스
선술집 테마의
레스토랑 아이덴티티
디자인. 여러 종류의
서체를 솜씨 좋게
조합해 특정 시대의
분위기를 냈다.

클라이언트 키스 맥날리
스튜디오/디자이너 무카 디자인/마테오 볼로냐, 빅터 밍고비츠
웹사이트 mucca.com
주요 서체 악치덴츠 그로테스크, 밀레, FF 보도니 클래식,
 인그레이버스 MT, 아메리카나, 모던 No.20,
 비캄 스크립트, 뷰로 그로테스크

원리 #7 | 단층 또는 복층

어떤 서체 참고서든(폰트숍 인터내셔널사의 폰트북 앱을 포함해) 서체를 요약해 소개하는 페이지에는 'R', 'a', 'g' 글리프가 종종 등장한다. 이 3가지 글리프, 그중에서도 단층single storey 또는 복층double storey으로 구성된 소문자 'a'와 'g'는 서체 디자인의 특징을 대변하는 요소이다. 단층짜리 'a'는 일부 기하학적 산세리프나 기하학적 슬랩, 포멀 스크립트에 등장할 뿐 수년 동안 서체 디자이너에게 인기가 없었다. 가장 큰 원인은 판독성 문제로, 단층의 'a'가 소문자 'o'와 비슷해 보이기 때문이다. 그럼에도 최근 오픈타입 포맷으로 개발한 여러 산세리프 서체는 단층 'a'를 대안 글리프로 가지고 있다.

복층 'a'의 경우 제대로 된 이탤릭 폰트를 사용했는지, 디자이너가 강제로 기울여 썼는지를 판단하는 유용한 단서가 되기도 한다. 정체와 달리 이탤릭은 항상 단층 'a'만 쓰므로 기울어진 복층 'a'를 찾았다면 일종의 타이포그래피 속임수를

썼다는 것을 짐작할 수 있다. 서체를 강제로 기울이는 것은 글리프의 형태를 망가뜨리므로 절대 금기시되는 행위이다. 만약 이탤릭을 사용할 예정이라면 반드시 사용하려는 서체에 이탤릭이 포함되어 있는지 확인해야 한다.

단층짜리 'g'는 기하학적 또는 네오그로테스크 산세리프 서체에 종종 존재한다. 이런 계열 서체의 특징과는 단층 'g'의 단순한 형태가 잘 어울리기 때문이다. 그 밖의 계열에서는 거의 예외 없이 복층 'g'를 쓴다. 단층 'a'와 마찬가지로 단층 'g' 역시 이어 쓰기에 적합한 형태라 스크립트 서체에서 자주 쓴다.

복층과 단층 글리프를 함께 쓰는 것은 전혀 문제 될 것이 없으며, 실제로 여러 서체의 글리프에서 이 둘을 함께 쓴다. 헬베티카Helvetica는 복층 'a'와 단층 'g'가 있는 대표적인 서체이다. 그렇다면 서체를 조합할 때 어떤 글리프 형태가 더

크로니클

좋을까? 단층 글자는 글리프 형태가 단순하다는 특징 때문에
보다 현대적이라고 여겨진다. 만약 모던하고 전문적인
분위기를 내는 것이 중요하다면 이 두 글리프의 형태가 서체
선택에 중요한 요인이 될 것이다.

브라운

Flash Gordon

Pulp Magazine

Ming the Merciless

Death Ray

Amazing Stories

다이나타입(알파벳 수프사)이 20세기 중반의 손글씨의
영향을 받은 것은 분명하나 『플래시 고든』이나 『버크 로저스』
같은 빈티지 공상 과학 코믹 북을 연상시키는 것 또한
사실이다. 코믹 북도 그렇지만, 플래시가 악당 '무자비한
밍'을 추격할 때 입었던 윗도리의 장식도 떠오른다.
1930년대를 연상케 하는 브랜던 텍스트나 좀 더 하이테크에
가까운 FS 싱클레어 같은 서체를 조합해 스타일의 대비를
이룰 수 있다.

On this page

Dynatype
Brandon Text
FS Sinclair

X-WING

Darth Vader

Great, Kid. Don't get cocky.

Chewbacca

The Empire

덩치가 큰 아크로폴리스(호플러&Co.)는 19세기 레터링 스타일을 바탕으로 한 것이지만 우주로 떠나는 로켓 옆면에나 써야 할 것 같은 서체이다. 심지어 금속판을 잘라 만든 것처럼 투박해 보인다. 뮤제오는 획 끝이 조금 구부러지지 않았더라면 매우 고집스러운 느낌이었을 것이다. 둘을 함께 쓰면 너무 노골적이지 않게 미래적인 분위기를 낼 수 있다. 푸투라와 밀접한 관계에 있는 아브니르(프랑스어로 '미래'라는 뜻)라면 매우 적합한 선택이 될 것이다.

On this page

Acropolis
Museo
Avenir

WESTEROS

Valar morghulis

Taking the Black

A Lannister always pays his debts

칼과 마법으로 가득한 흥미진진한 판타지 이야기에 어울릴 만한 휴머니스트 산세리프인 비오르카나(테레스트리얼 디자인사)는 제목용과 본문용 모두에 적합한 훌륭한 캘리그래피 옵션이 있다. 끝이 넓적한 펜으로 쓴 글씨처럼 보인다. 그림 그릴 때 쓰는 갈필 글씨를 흉내 낸 독특한 라시그 드마토와 함께 사용한다면 흥미로운 판타지 소설이라도 쓸 수 있을 것 같다.

On this page
Beorcana Display
Beorcana
Lassique D'mato

Witchcraft
Scary Castle
Behind you!
The Accursed

판타지의 배경은 대부분 중세이다. 우선은 블랙레터가
서유럽 역사의 암흑기에 잘 어울리는 서체일 것이다.
페테 프락투어는 중세의 서체는 아니지만 독일의 활자
조각가 요한 크리티안 바우어Johann Christian Bauer가
디자인하던 1850년까지 족히 거슬러 올라갈 수 있다.
세리프 워녹이나 휴머니스트 산세리프 크로노스는 그에
비하면 훨씬 최근에 만든 서체지만 캘리그래피 느낌이 있어
블랙레터와 잘 어울린다.

On this page

Fette Fraktur
Warnock
Cronos

Competitive Victory Take the Prize *Go Team!*

네오휴머니스트 산세리프 서체인 앰플리튜드(폰트 뷰로사, 2003)는 판독성과 활용성에 영향을 주지 않으면서 글자에 생기를 주는 독특한 특징이 있다. 꽤 큰 엑스하이트와 금속활자에서나 느낄 수 있는 칼자국 때문이다. 촐라 슬랩의 쐐기형 연결부는 앰플리튜드의 이런 특징과 조화를 이룬다. 예상치 않게 스튜디오 레터링 스윙 같은 장식이 화려한 스크립트를 섞어 쓰는 건 어떨까?

On this page

Amplitude
Cholla Slab
Studio Lettering Swing

Atlético
FOOTBALL
Team Strip
End to End
A Game of Two Halves

기하학적 슬랩인 비테세(호플러&Co.)는 풋볼 셔츠에
아주 잘 어울릴 만한 서체이다. 초타원을 응용한 형태
덕분에 큰 사이즈와 작은 사이즈 세팅 어느 쪽이든 기량을
뽐내는 베테랑 선수 같다. 지스트 업라이트(옐로 디자인
스튜디오)는 어설프게 레트로를 표방하는 서체이지만
비테세의 모던함과 의외로 잘 어울린다. 쿠아돈은
비테세의 모던함에 뒤지지 않을 정도이다.

On this page

Vitesse
Gist Upright
Quadon

TEN PIN
Gutterball
STRIKE!
Perfect 300

모든 스포츠가 공격적으로 경쟁하는 것은 아니다. 권투와 정반대로 가볍게 즐길 수 있는 스포츠도 있는데, 인오거(라이노타입사)는 이런 친선 경기를 표현하기에 적합한 서체이다. 이 서체의 대문자 'I'를 보면 볼링핀이 떠오른다. 보다 심플한 느낌을 주고 싶다면 단층 'g'가 있는 네오그로테스크 산세리프인 유니버스가 좋은 짝이 될 것이다.

On this page
Inagur
Univers

VARSITY BLUES

Superbowl

The Rose Bowl, Pasadena

Gridiron

프린스타운(1981)은 판박이 스티커 회사인 레트라셋 Letraset에서 출시한 것으로, 미국 대학 스포츠웨어에 자주 사용하는 아웃라인 서체이다. 프린스타운은 대문자만 있는 전형적인 디스플레이용 서체로, 기하학적 슬랩 계열의 록웰이 작은 세팅에 좋은 짝이 될 것이다. 조금 더 다양한 느낌을 주려면 네오휴머니스트 산세리프 데시스믹스(루카스폰트사)를 추천한다.

On this page

PRINCETOWN

Rockwell

TheMix

Yankees

Major League

25 *player roster*

Home Run

마이클 도렛Michael Doret이 디자인한 메트로스크립트
(알파벳 수프사)는 미국 스포츠 분위기를 물씬 풍긴다.
마치 '베이스볼'이라고 외치는 것 같은 이 서체는 양키스
구장의 외야석에 쓰여 있을 것만 같다. 메트로스크립트를
제대로 쓰려면 반드시 메트릭 옵션으로 세팅해야 한다.
미세한 곡선이 빈티지한 느낌을 주는 브랜던 그로테스크나
고전적인 슬랩 세리프 클래런던은 막역한 친구 사이처럼
편안해 보일 것이다.

On this page

Metroscript
Brandon Grotesque
Clarendon

＊라이언트 이퍼스 리그/개인 프로젝트

＊튜디오/디자이너 베타니 헥

＊사이트 heckhouse.com

＊요 서체 허큘리스, 스위트 산스, 헤럴드 고딕,
유나이티드 산스, 챔피언 고딕

'이퍼스 리그The Eephus League'는 베타니 헥Bethany
Heck이 학생 시절 시작한 개인 프로젝트로 여전히 진행
중이다. 세심하게 고른 서체와 이미지로 야구 역사를
시각적으로 보여준다. '이퍼스'란 타자를 교란시키기 위한
매우 느린 구종을 뜻한다.

원리 #8 | 세리프 모양과 브래킷

세리프 글자체는 라틴어를 돌에 쪼아 새기던 로마 시대부터 인류와 함께해왔다. 세리프가 등장한 이유를 설명하는 여러 가지 설이 있는데, 돌을 새기는 과정에서 주요 획의 끝맺음을 깨끗이 하려는 목적으로 고안했다는 설도 그중 하나이다. 세리프는 크게 헤어라인hairline, 슬랩slab(또는 스퀘어square), 웨지wedge로 나눌 수 있으며, 또 이것을 브래킷의 유무로 세분하기도 한다.

헤어라인 세리프는 쉽게 분간할 수 있다. 이름에서 알 수 있듯이 글리프의 주요 획에 비해 확연히 가늘다. 가는 세리프는 모던(또는 디돈) 세리프체의 중요한 특징이며 널리 쓰는 디도Didot나 보도니Bodoni가 여기에 속한다. 슬랩 세리프는 모서리가 직각인 사각형으로 굵기는 획과 비슷하거나 심지어 더 굵기도 하다. 슬랩 세리프의 세리프가 획보다 굵으면 서체의 스트레스가 세로에서 가로 방향으로 바뀌기도 한다(20쪽 참고). 클래런던Clarendon은 그로테스크체, 록웰Rockwell은 기하학적 슬랩 세리프체의 대표적인 예이다. 웨지 세리프는 인쇄라는 혁신적 발명에 기초한 것으로 상대적으로 최신 스타일이라고 할 수 있다. 날카로운 형태는 돌이나 금속에 새긴 글리프의 모양새를 흉내 낸 것이다. 최근에 파른함Farnham이나 노이에 스위프트Neue Swift같이 완성도 높은 웨지 세리프 서체가 개발되고 있다.

세리프는 브래킷의 유무로도 구분할 수 있다고 했는데, 브래킷이 있는 경우 세리프가 획과 만나는 점이 부드러운 곡선을 그리지만, 브래킷이 없으면 세리프와 획이 갑자기, 종종 직각을 이루며 만난다. 15세기 휴머니스트 서체 중에는 유기적인 곡선의 브래킷 세리프가 많다. 그것은 당시의 초보적인 인쇄술과도 관련이 있다. 잉크와 종이의 품질이 좋아지자 디테일을 표현하는 수준이 향상되었으며, 그 덕분에 트랜지셔널 서체같이 정교한 브래킷 곡선이 가능해졌다.

최근에는 디지털 테크놀로지의 영향으로 기존의 분류법으로는 정의할 수 없는 새로운 세리프가 생겨나고 있다. 세리프 형태를 서체 조합의 기준으로 삼고자 한다면 분위기와 함께 용도를 고민해봐야 한다. 뭉툭한 유기적인 세리프라면 역사적인 분위기와 잘 어울릴 것이다. 날카로운 웨지 세리프는 보다 박력 있고 현대적인 느낌으로 고전미를 표현할 수 있다.

Serif

어도비 젠슨 같은 초기 휴머니스트 세리프는 이후에 출시된 펜글씨 바탕의 세리프에 비해 유기적인 모호함이 나타난다.

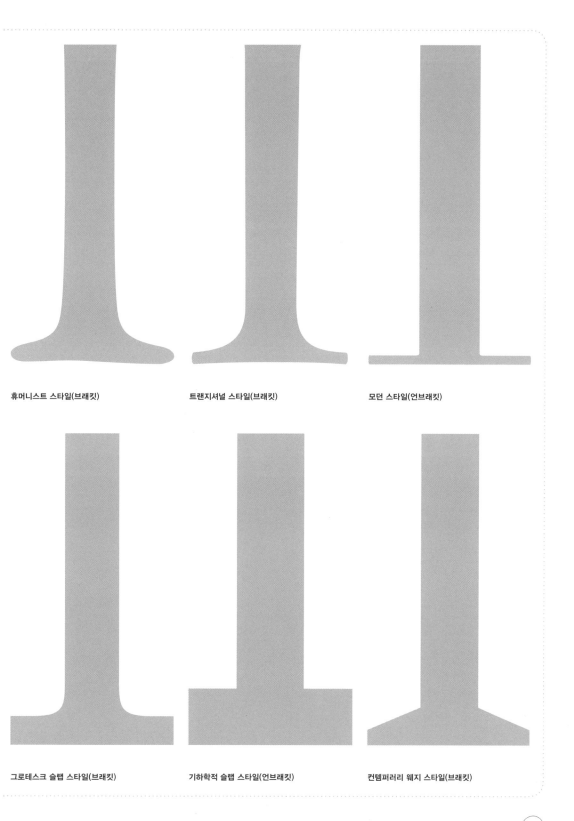

휴머니스트 스타일(브래킷)

트랜지셔널 스타일(브래킷)

모던 스타일(언브래킷)

그로테스크 슬랩 스타일(브래킷)

기하학적 슬랩 스타일(언브래킷)

컨템퍼러리 웨지 스타일(브래킷)

WORLDLY
CHIC
EVOLVED
Cosmopolitan
Enlightened

아이들와일드(호플러&Co.)는 카멜레온 같은 서체이다. 세련되고 정직하게 보이다가도 필요에 따라 조화롭게도, 몹시 튀게도 보이기 때문이다. 이 변화무쌍함은 다분히 굵기 차이에서 오는 것으로, 이 서체는 5가지 굵기 단계가 있다. 보다 세련된 분위기를 내려면 HTF 디도가 적합한 짝이 될 것이다. 휴머니스트 세리프인 벰보 북(모노타입사)은 본문용에 함께 쓸 서체로 추천할 만하다.

On this page

IDLEWILD
HTF Didot
Bembo Book MT

The Sun King

LOUIS XIV

Monarch of the House of Bourbon

숨 막히게 아름다운 상블루(스위스 타입페이스사)는 로맹 뒤 루아Romain du Roi라는 18세기 프랑스 글자체를 모델로 삼았다. 루이 14세가 프랑스 정부의 인쇄물에 사용할 서체로 특별히 주문한 것으로 1702년에 처음 등장했다. 이를 현대적으로 재해석한 상블루는 어느 모로나 세련됨 그 자체라 할 만하지만, 작은 텍스트 세팅에 함께 쓸 온화한 인상의 서체가 필요하다. 여기에 섬세한 크로노스를 추천한다.

On this page

SangBleu
SangBleu Sans
Cronos

Alluring

Charisma
& Style

Elegant beauty

Decent men prefer intelligence

미카엘 호클라이트너Michael Hochleitner의
잉게보르크(타입 조키사, 2009)는 매력적이고 품위 있는
디스플레이용 서체로 인기가 높다. 특히 헤비 이탤릭으로
세팅한 큰 사이즈 글자는 눈을 즐겁게 해주며, 작은
세팅에서도 화려한 매력이 잘 드러난다. 눈에 덜 띄는
차분한 FF 닥스가 캡션이나 주석용으로 적당하다.

On this page

Ingeborg
FF Dax

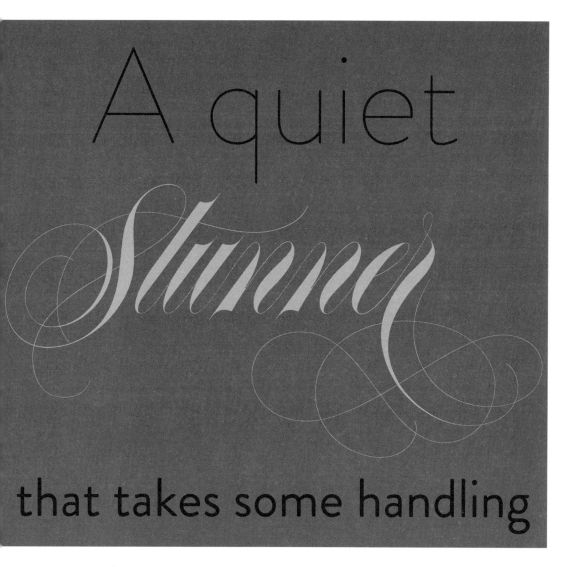

가가워 보이기 쉬운 그로테스크 서체임에도 브랜던
그로테스크(HVD 폰트사)는 포근함이 느껴진다. 온화한
ᆫ낌이 드는 것은 획의 모서리가 살짝 뭉툭하기 때문이며,
ㅣ런 특징은 큰 사이즈 세팅에서 더욱 돋보인다. 브랜던
그로테스크의 절제미는 에로티카처럼 화려한 스크립트마저
ㅏ분하게 만들기도 한다.

On this page
Brandon Grotesque
Erotica

Civilized
ELEGANCE
urbanity
Poise & Finesse
Savoir Faire

글리픽 세리프체 메리디언(라이노타입사)은 1957년
아드리안 프루티커Adrian Frutiger가 드베르니 & 페뇨사의
의뢰로 디자인한 서체이다. 엑스하이트가 상대적으로
큰 덕분에 눈에 잘 띄며, 오목한 획 끝과 뾰족한 세리프는
날카로운 세련미를 자아낸다. 폭이 좁은 슬랩 세리프
FS 클러큰웰(폰트스미스사) 또한 비슷한 이미지로, 특히
굵기가 가는 서체와 함께 쓰면 매우 잘 어울릴 것이다.

On this page
Meridien
FS Clerkenwell

'9
JULY
&AUGUST
Saturdays
NINE/IX.
IIII+IIII:

Popof
Robot Needs Oil
Greg Vickers
Nic Fancuilli
Laidback Luke
Mark Mendes
Chris Lake
Ed Lake
D Ramirez
Eric Pryds
& Many More

9 parties
4 shots for £9
3 Bottles for £9
3 Spirit and Mixer for £9
£9 Before 11
Dress up to the Nines

3 (3x3)

Mercury
Venus
Earth
Mars
Jupiter
Saturn
Uranus
Neptune
Pluto

*Original Roman
Calendar

클라이언트	샌키스
스튜디오/디자이너	욜로/마틴 피윌
웹사이트	www.tonyseddon.com
주요 서체	ITC 캐슬론 224, 카루셀

욜로Yolo는 2006년부터 샌키스 나이트클럽의 포스터를 디자인해왔다. 이 포스터는 재치 있게 숫자 9를 활용했으며, 소란스러운 클럽 행사를 세련되게 포장했다.

SWANKY
BLING
$1,500
Luxury Purchase
Deep Pockets

럭셔리 다이아몬드는 마치 모든 디자이너 라벨을 위한 서체 같다. 처음 시판하면서 디자이너 크리스천 슈워츠Christian Schwartz와 디노 산체스Dino Sanchez는 서체의 호사스러움을 강조하기 위해 1,500달러라는 가격을 매겼다. 넓은 글자 폭이 특징인 럭셔리 다이아몬드는 공간이 충분하지 않으면 절대 사용하기 어려운 서체이다. 장식이 많고 과시적인 성격의 이 서체는 본문용으로 적합하지 않으므로 바우어 보도니나 그리피스 고딕과 조합해보길 권한다.

On this page

LUXURY DIAMOND
Bauer Bodoni
Griffith Gothic

Sumptuous Luxury

Grandiose

Stay at The Ritz

Exhaust a lavish budget

러스트 스크립트(포지타입사)는 럭셔리 다이아몬드Luxury Diamond만큼 이목을 집중시킨다. 마찬가지로 공간이 충분하고 큰 사이즈로 세팅해야 빛난다. 패밀리 중 유난히 사치스러운 느낌의 스크립트체에 비해 러스트 디스플레이 디돈은 훨씬 자중하는 느낌을 주며 다양한 캐즐론 서체와 의외로 조화를 이룬다. ITC 캐즐론 224로 적당히 큰 글자 세팅을, 어도비 캐즐론으로 작은 글자 세팅을 해보자.

On this page

Lust Script Display
Lust Display Didone
ITC Caslon 224
Adobe Caslon

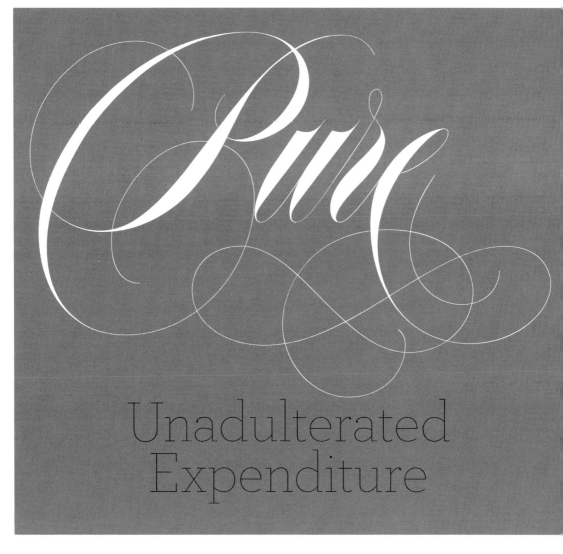

비범한 에로티카(막시밀리아노 스프로비에로Maximiliano Sproviero)를 처음 써보면 너무 많은 장식과 연자 옵션 때문에 사용하기 어려울 것이다. 그러나 어떤 장식체가 단어의 시작과 끝에 어울리는지, 낱글자는 어떤 모양새가 있는지 파악하고 나면 조금씩 사용하기 수월해진다. 이 서체는 가능한 한 최대로 크게 쓰는 게 좋다. 48포인트보다 작게 쓰면 비좁고 불편해 보일 것이다.

On this page

Archer

EAT ALE ASP

 Ligatures on
Ligatures off

EAT ALE ASP

오픈타입 포맷은 많은 글리프(최대 65,536자)를 수용할 수 있고 자동 연자 대체 같은 진화한 기능이 있어 디자이너가 텍스트의 외형을 통제하는 데 크게 기여했다. 위의 예시는 에드 인터록**Ed Interlock** 대문자로 세팅한 것으로 리거처 ligature를 바꿈으로써 얻는 효과를 잘 보여준다. 다른 형태의 대문자 'A'가 이웃한 글자와 어울리는 모습에서 'T', 'L', 'S'가 반응하는 모습이 흥미롭다. 오픈타입에서는 하나의 글리프로 2자 이상을 대신하기도 하고(예: ff, fi 연자) 레이아웃 애플리케이션에서 대안 글리프를 자동으로 찾아 쓰는 옵션을 설정할 수도 있다. 에드 인터록의 극단적인 예가 아니더라도 오픈타입 서체의 확장된 글리프 덕분에 디자이너가 상당 수준의 타이포그래피 통제력을 가지게 되었다.

에드 인터록은 1,400개가 넘는 리거처가 있다!

fi fi fj fb

다른 전통적인 서체들의 리거처. 왼쪽부터 바우어 보도니, 푸투라 ND, 노이에 스위프트, 뉴트라페이스 슬랩 텍스트.

Berlin
Sally Bowles
A musical extravaganza
Kit Kat Club

사라센(호플러&Co.)은 19세기 디스플레이용 서체 스타일을 바탕으로 한 현대적인 느낌의 서체이다. 19세기에는 보디 폭이 넙적한 것이 특징이었으나 그것을 적절히 조정해서 활용도를 향상시켰다. 폭넓은 패밀리를 갖춘 녹아웃과 잘 어울리며, 특히 두 서체 모두 크게 세팅하는 것이 보기 좋다.

On this page

Saracen
Knockout

베를린에 있는 티피 암 칸즐러암트Tipi Am Kanzleramt는
1920년대의 다양한 퍼포먼스를 재현하는 대형 천막
극장이다. 개성이 돋보이는 두 서체, 사라센Saracen과
녹아웃Knockout은 이 유명한 쇼의 화려한 성격과 잘
어울린다.

클라이언트	티피 암 칸즐러암트
스튜디오/디자이너	업스트럭트
웹사이트	www.upstruct.com
주요 서체	사라센, 녹아웃

Footloose and

Fancy Free

Summer Breeze

Blowing through the jasmine in my mind

리자(언더웨어사)는 살아 있는 스크립트 서체라고 할 수 있다. 타이핑할 때마다 4,000개가 넘는 글리프 중에서 가장 잘 어울리는 대안 글자를 적용할 수 있기 때문이다. 그런 점에서 직접 쓰는 스크립트의 원칙을 가장 그럴듯하게 구현하는 서체라고 할 수 있다. 패밀리는 디스플레이display, 텍스트text, 캡스caps 3가지 스타일에 장식 폰트가 추가로 구성되어 있다. 휴머니스트 세리프 브리오소(어도비사)가 본문용으로 잘 어울린다.

On this page

Liza Display

Brioso

CHARLIE CAIROLI

THREE RING CIRCUS

BRING ON THE Clowns

코어 서커스(S-코어사)는 점, 가는 인라인, 그림자, 아웃라인 같은 요소가 20가지나 있으며 이런 요소를 레이어로 겹쳐 쓸 수 있다. 디스플레이 전용인 이 서체는 쉽고 빠르게 복잡한 효과를 낼 수 있다. 익살스러운 느낌의 사인 페인터 하우스 업라이트나 큼지막한 기자를 함께 쓴다면 서커스 전단의 분위기를 잘 살릴 수 있을 것이다.

On this page
CORE CIRCUS
SIGN PAINTER HOUSE UPRIGHT
Giza

Crafted cheer
Good Times
J'amuse
at all times

에릭 반 블록란트Erik van Blokland가 디자인한 임스
센추리 모던(하우스 인더스트리사)은 유머러스하면서도
정도를 벗어나지 않는 느낌의 서체이다. 금방이라도
웃음이 터질 것 같은 생김새를 지녔다. 완성도 높은 이
서체는 제목용과 본문용으로 두루 쓰기 좋다. 잘 만든
캐주얼 스크립트 더 카펜터(페노타입사)를 함께 쓰면
복고풍을 더해줄 것이다.

On this page
Eames Century Modern
The Carpenter

Alfredo e Toto

Projectionist
The Golden Age

키네스코프(마크 시몬슨Mark Simonson)는 영화 산업의 황금기를 연상시킨다. 손으로 쓴 스크립트를 영화 제목에 사용하고, 붓이나 펜이 레터링 수단의 전부였던 시절이다. 오픈타입 테크놀로지로 탄생한 키네스코프는 이전의 여러 서체가 실패한 실감 나는 스크립트 서체를 구현하는 데 성공했다. 푸투라 같은 기하학적 산세리프나 에이브릴 같은 모던 세리프와 함께 쓰면 20세기 중반의 분위기를 내는 데 도움이 될 것이다.

On this page

Kinescope
Futura ND
Abril Titling

Houdini

Niagra

Ask Jeeves?

The overboard box trick

FS 올리비아(폰트스미스사)는 유별난 세리프 서체로, 펜글씨의 속성이 있는 불규칙한 레터폼이 인상적이다. 캘리그래피 획과 모가 난 카운터에서는 돌에 새긴 글리픽 스크립트의 원형을 엿볼 수 있다. 알렉(페노타입사)은 흥겨운 분위기의 캐주얼 스크립트로 FS 올리비아와 잘 어울린다. 거기에 발바움(모노타입사)을 더한다면 가볍고 경쾌한 느낌을 유지한 채 고전적인 분위기를 더할 수 있을 것이다.

On this page

FS Olivia

Alek

Walbaum MT

P.G. WODEHOUSE

SUMMER LIGHTNING

·라이언트 에브리맨
튜디오/일러스트레이터 피터 B. 윌버그/안드레이 클리모프스키
사이트 pbwillberg.com
요 서체 뉴요커 타입, ITC 프랭클린 고딕

에브리맨Everyman에서 펴내는 P. G. 우드하우스 P. G. Wodehouse 총서는 일관된 표지 스타일을 고수한다. 작가가 어린 시절을 보낸 미국을 상징하는 2가지 서체를 사용했다.

원리 #9 | **스크립트**

스크립트는 손으로 쓴 글씨의 획에서 유래했다. 폰트로서 스크립트가 등장한 것은 18세기 후반이다. 전통적으로 스크립트는 포멀과 캐주얼로 나뉘는데, 개인적으로는 이 둘 어디에도 해당하지 않는 제3의 스타일, 즉 캘리그래픽 스크립트를 추가하는 것이 합당하다고 생각한다.

포멀 스크립트formal scripts는 17–18세기의 뾰족한 펜촉으로 쓴 가는 펜글씨 스타일을 바탕으로 한다. 이런 종류의 펜촉은 펜에 가해지는 힘에 따라 다양한 굵기로 쓸 수 있다. 힘을 주면 펜촉 끝이 갈라지면서 굵은 획이 그려지고. 이로써 필기 방향으로 기울어진 스트레스라는 특징이 공통적으로 나타나게 된다.

캐주얼 스크립트casual scripts는 그 이름에서 알 수 있듯이 관습을 따르는 필기체와 달리 자유분방한 성격을 띠고 있다. 시장에서 흔히 보는 마커펜으로 쓴 가격표나 빈티지 간판의 글씨를 상상해보면 이해가 될 것이다. 20세기 전반에 처음 등장한 이 스타일은 광고업계의 아트 디렉터와 1920–30년대에 선풍적인 인기를 끈 싸구려 소설 잡지의 레터링 작가를 통해 유행하게 되었다. 캐주얼 스크립트는 지금까지도 재미있고, 특정 시대 또는 지역색을 드러내거나 격 없는 표현을 하고자 할 때 애용한다.

캘리그래픽 스크립트calligraphic scripts는 어떤 스크립트가 포멀이나 캐주얼로 분류하기 애매할 때 유용한 명칭이다. 넓적한 펜촉으로 써 획 굵기 차이가 두드러지는 펜글씨체나 격식을 차리지 않은 손글씨를 흉내 낸 서체가 여기에 포함된다. 대표적인 예로 수오미 핸드 스크립트*Suomi Hand Script*가 있는데, 자연스러운 손글씨의 특징을 잘 살린 성공적인 오픈타입 폰트라고 할 수 있다. 물론 이것을 캐주얼 스크립트라고도 할 수 있다. 하지만 여러분이 가지고 있는 손글씨체 컬렉션에서 서체의 본질을 살펴보면 캘리그래픽 스크립트라는 분류가 도움이 될 것이다.

스크립트와 함께 쓸 만한 서체는 무척 많으며 글의 시대적 유행에 따라 다양하다. 불과 얼마 전만 해도 디자이너에게 스크립트 서체는 그리 유리한 선택이 아니었다. 최선의 결과를 얻으려면 레터링 전문가에게 의뢰하는 것이 낫다고 여길 정도였다. 그러나 오픈타입이 등장하면서 많은 것이 바뀌었다. 상황에 맞게 바꿔 쓸 수 있는 대안 글리프가 생긴 덕분에 완성도 높은 스크립트 서체를 세팅하는 것이 수월해진 것이다. 오픈타입 폰트를 사용할 때는 인디자인InDesign 같은 소프트웨어에서 '임의 연자standard ligature'나 '문맥 대체 contextual alternates' 옵션을 선택하는 것을 염두에 두기 바란다. 그리고 스크립트 고유의 간격을 유지하려면 '옵티컬 optical' 대신 '메트릭metrics' 커닝을 선택하는 것이 좋다.

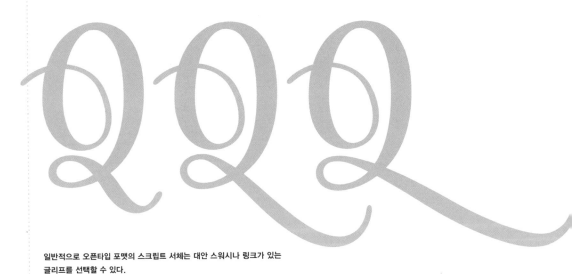

일반적으로 오픈타입 포맷의 스크립트 서체는 대안 스워시나 링크가 있는 글리프를 선택할 수 있다.

여기에 포멀, 캐주얼, 캘리그래픽 스크립트의 샘플이 있다. (위에서부터)
비캄 스크립트, 더 카펜터, 수오미 핸드 스크립트. 캘리그래픽 스크립트는
주로 작은 글씨에 맞춰 디자인한 서체라는 것을 유념하기 바란다. 위의
예시에서 보다시피 200포인트로 세팅한 것은 훨씬 기대에 못 미친다.

Chuckle

Comic Turn

Rib Tickler

Light-hearted jocularity

유머러스한 내용에 맞추려고 일부러 독특한 서체를 고르면 서체와 콘텐츠 모두 가볍게 여겨져 안 좋은 결과로 이어지기 십상이다. 그러나 유쾌한 분위기의 도코(우르트사)라면 이런 종류의 콘텐츠에 제격일 것이다. 기분 좋게 생긴 이 컨템퍼러리 휴머니스트 세리프는 엑스하이트가 커서 핌리코(폰트스미스사) 같은 휴머니스트 산세리프와 매우 잘 어울린다.

On this page

Doko
Pimlico

L.O.L.
Split my sides
Crack me up
You've got me in stitches!
Rolling in the aisles

그로테스크 슬랩 계열의 파라오(스톰사)는 볼 때마다 미소가
지어진다. 용도별 굵기의 패밀리를 제대로 갖추고 있는
서체로, 특히 웃음을 자아내야 하는 제목용 세팅으로 탁월한
선택이다. 에이브릴 텍스트 또한 이런 용도에 제격이다.
소문자 획의 끝과 고리에 감겨 올라간 디테일이 파라오와
닮았다. 역방향 콘트라스트가 인상적인 FF 밸런스의
꾸밈없는 형태가 익살을 더하는 데 한몫할 것이다.

On this page

Farao
Abril Text
FF Balance

Smile
Happy Face
Jollification
Come On Get Happy

휴머니스트 디스플레이 산세리프 브리(타입투게더사)는
미소를 머금고 있는 것 같다. 소문자 'e'를 보면 무슨 뜻인지
알 수 있을 것이다. 거기에 'k'와 'g'의 고리 모양도 유쾌함을
더하는 요소로 웹 디자이너들이 특히 좋아하는 서체이다.
FF 닥스는 건조한 네오휴머니스트 산세리프 계열이지만
글자체의 형태가 유연해 브리와 비슷한 쾌활함이 느껴진다.
본문용 세팅에는 획의 굵기 차이가 좀 더 정연하고 글자의
너비가 일정한 FF 닥스라인을 추천한다.

On this page

Bree
FF Dax
FF Daxline

Rejigging

프루티거

Rejigging

존스턴

Rejigging

페드라 산스 / 대안 글리프

티틀tittle이란 글리프 위에 붙이는 발음 표기 기호(예: 악센트, 움라우트)나 소문자 'i', 'j'에 달린 원형이나 사각형 점을 뜻한다. 일반적으로 본문에서 티틀의 크기나 모양은 그리 눈에 띄지 않는다. 그러나 큰 사이즈로 세팅하는 경우 티틀의 모양과 위치는 훨씬 중요한 시각적 요소가 되며, 원하는 개성을 표현하는 도구로 활용할 수 있다. 많은 경우 디스플레이 전용 서체에는 사각형의 티틀이 있다. 원형보다 큰 면적을 차지하는 사각형이 먼 거리에서도 잘 읽히기 때문이다. 새로 지은 파리의 샤를 드 골 공항에 사용하기 위해 개발한 프루티거Frutiger(1968)가 대표적인 예이다.

이 사각형의 티틀을 45도 회전하면 서체가 놀랍도록 신선해 보이기도 한다. 런던 지하철 시스템에 사용한 존스턴 Johnston(에드워드 존스턴Edward Johnston, 1916)을 보면 쉽게 이해될 것이다. 페드라 산스Fedra Sans를 비롯한 다이아몬드 티틀이 있는 일부 서체는 작은 본문에 적합하도록 티틀 모양이 다른 대안 글리프도 갖추고 있다. 본문용 서체를 디스플레이용으로 쓰려는데 대안 글리프나 굵기 옵션이 없다면, 글자를 아웃라인하고 티틀을 엑스하이트 라인 쪽으로 살짝 내려 쓰자. 티틀이 훌쩍 높이 달린 디스플레이용 서체는 없기 때문이다.

마이클 도렛Michael Doret이 디자인한 다이나스크립트
(알파벳 수프사)는 오픈타입의 또 다른 쾌거라고 할 만한
서체이다. 스피드볼사Speedball의 레터링 교재(1930–
40년대)에 사용한 이 서체는 복고 분위기를 한층 끌어올리는
데 적합하다. 붓글씨에서 영감을 받은 FS 핌리코는
다이나스크립트와 자연스럽게 어울린다. FS 핌리코는
8가지의 본문용, 제목용 굵기 패밀리를 갖추고 있다.

On this page

Dynascript

FS Pimlico

클라이언트 하디 그랜트 출판사

스튜디오/디자이너 루크 루카스

웹사이트 lukelucas.com

주요 서체 에드 인터록, 에드 고딕, 신시내티 포스터

과거에 했던 우스꽝스러운 미래 예측을 다룬
이 책의 표지는 일러스트레이션과 복고 스타일
서체로 옛 분위기를 재현했다.

CEREAL BOX
Word Balloon
PULP FICTION
Eat your greens!

숙련된 타이포그래퍼이자 레터링으로 유명한 에드 벤갯Ed Benguiat은 하우스 인더스트리사와 함께 에드 벤갯 컬렉션(2004)을 선보였다. 6가지 스타일로 구성된 이 컬렉션은 3종류의 디스플레이, 2종류의 캐주얼 스크립트, 1종류의 약물 세트로 구성되어 있다. 이 서체들을 조합하면 코믹 북 분위기를 내기에 그만이다. 특히 에드 인터록은 가장 혁신적인 오픈타입 리거처를 갖춘 사례답다.

On this page
Ed Interlock
Ed Brush
Ed Gothic

RAIDER

Archaeology

Last Crusade

The Pen is Mightier Than the Sword – *Dr. Marcus Brody*

페도라는 첫눈에 보기에도 유치하게 생긴, 인터넷에서 무료로 다운로드 했음직한 서체이다. 무료 서체 다운로드 사이트는 피하는 것이 좋지만 이 서체만큼은 마음에 든다. 패밀리 중 아웃라인 스타일이 최고인데 마치 인디애나 존스가 활약하는 영화 「레이더스」가 코믹 북 『보이스 온Boy's Own』을 만난 것 같다고나 할까. 페도라와 잘 어울리는 아마시스는 슬랩 세리프와 휴머니스트 세리프를 고루 닮은 개성 있는 제목용, 본문용 서체이다.

On this page

FEDORA

Amasis

COUNTERCULTURE
Suitable for adults
ALTERNATIVE HUMOR
MAIL ORDER OFFERS
IRREVERENCE!

하우스 인더스트리사는 수준 높은 손글씨 스크립트 서체로 유명하다. '참신한 서체'라는 모호한 영역에서도 확실한 입지를 다졌다. 핑크 산스는 랫 핑크Rat Fink의 8가지 스타일 중 하나이며 코믹 북의 제목으로 널리 쓰인다. MVB 솔라노 고딕은 캐주얼 스크립트와 함께 복고적 분위기에 잘 어울리는 기하학적 산세리프이다.

On this page

FINK SANS
MVB Solano Gothic

Graphic Novel
Anthologized
Watchmen Smiley

크(프로세스 타입 파운드리사)는 어디에 쓰더라도 강한
상을 줄 만하다. 마커펜으로 그린 획을 그대로 모방한
주얼 스크립트이다. 오래된 사인 레터링이나 그래피티를
올리게 하며, 이런 특징은 코믹 북과 자연스럽게
결된다. 이 서체는 활기차고 친근한 휴머니스트 계열
체와 잘 어울린다. 본문용으로 폴른(타입투게더사)을,
목용으로 브리를 추천한다.

On this page

Pique

Pollen

Bree

Convincing penmanship

Swatch

Scribble and Scrawl

Straightforward legibility

손글씨를 완벽하게 재현하려던 시도는 대부분 실패로
이어졌다. 글자 사이를 연결하는 방법이 부자연스러워
경직되어 보이기 때문이다. 그러나 수오미 핸드
스크립트만큼은 예외이다. 마술 같은 오픈타입 덕분에
수백 가지 연자 조합이 가능하기 때문이다. 단정한 어반
그로테스크를 함께 쓴다면 손글씨의 질감과 좋은 대비를
얻을 수 있다.

On this page

Suomi Hand Script
Urban Grotesk

ROUGHLY RENDERED

TWANG!

KEEP OFF THE CONCRETE

Polite Notice

-우스 무브먼트 포스터는 무브먼트Movement(하우스
!디스트리사)라는 손글씨 컬렉션에 속한 서체이다.
-인적으로 컬렉션에 속한 5가지 서체 중 이 서체가 가장
-연스러워 보이는데, 끝이 둥근 두꺼운 붓으로 벽에 칠한
-과 같은 효과가 그럴싸해 보인다. 깔끔한 뉴스 고딕처럼
-난한 서체가 함께 쓰기에 적합하다.

On this page

HOUSE MOVEMENTS POSTER

News Gothic

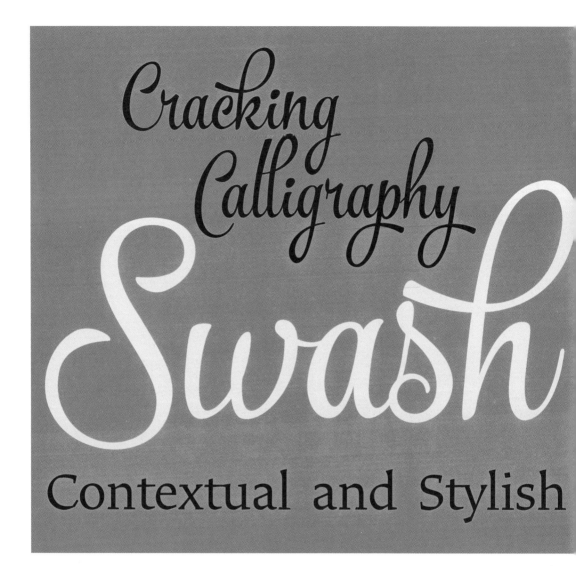

더 카펜터(페노타입사, 2014)는 활용도가 매우 높은 캐주얼 스크립트로 레이아웃 소프트웨어의 오픈타입 메뉴에서 다양한 오픈타입 기능을 설정할 수 있다. 3가지 굵기의 패밀리와 더불어 기본 스워시, 맥락별 스타일별 글리프, 장식, 픽토그램 글리프 세트가 갖춰져 있다. 이 서체는 유난히 역동적인 스크립트이므로 잘 다듬어진 알리살(모노타입사) 같은 세리프가 잘 어울린다.

On this page

The Carpenter
Alisal

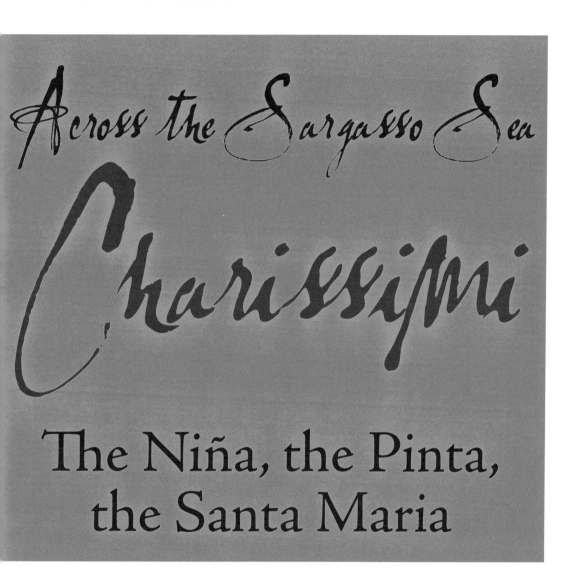

Across the Sargasso Sea

Charissimi

The Niña, the Pinta,
the Santa Maria

시그 드마토는 마치 그림 같아서 읽기가 어렵다. 아마도
은 단어에 적용하여 유서 깊다는 인상을 주는 정도가
선의 사용법일 것이다. 다른 오픈타입 서체에 비하면
12개라는 글리프 수가 무척 제한적으로 여겨지지만,
것으로도 서체가 추구하는 분위기를 얻는 데는
분하다. 오래된 느낌를 이어가고자 한다면 고전적인
머니스트 세리프 어도비 젠슨이 어울릴 것이다.

On this page
Lassigue D'mato
Adobe Jenson

ROME
Marcus Aurelius
27 B.C. – A.D. 395
The United Empire

글리픽 세리프 트레이전(어도비사, 1989)은 중요한
선언문이나 극적인 도입부 등에 제격인 서체이다. 자주
사용되어 신선함은 없지만, 고대 로마 '트레이전 황제의
기둥Trajan's Column' 받침에 새겨놓은 글자체를 아름답게
재창조한 솜씨만큼은 부정하기 어렵다. 가우디 올드 스타일은
트레이전에 없는 본문용 굵기를 대신하기에 좋으며,
휴머니스트 계열의 특징이 돋보이는 신택스는 산세리프
짝으로 함께 쓸 만하다.

On this page
TRAJAN
Goudy Old Style
Syntax

American Art

Retrospective

The Collection

Rights Managed

Referencing sobriety

고딕 산세리프인 휘트니(호플러&Co.)는 뉴욕 휘트니 미술관에 사용할 목적으로 개발한 서체로 본문과 사인물에 두루 적용할 만하다. 특히 색인용 글리프가 풍부하고, 좁은 글자 폭 덕분에 지면을 경제적으로 활용할 수 있어 인포그래피에 적용하기 좋다. 크로니클 텍스트 또한 글자 폭이 좁고 엑스하이트가 작아 휘트니와 함께 쓰기 좋다. 멜리어는 다소 익숙지 않은 조합일 수도 있지만 문장에 진지함과 무게감을 더하기에 좋다.

On this page

Whitney
Chronicle Text
Melior

Cool
Research
DISSERTATION
Late-night study period
Detailed footnotes

구겐하임 미술관에 사용할 목적으로 개발한 벌라크 (호플러&Co.)는 이후 5가지 굵기에 각 3가지 너비 스타일과 이탤릭까지 갖추게 되었다. 푸투라Futura(파울 레너Paul Renner, 1927)에 대한 21세기적 해석이라고 할 만한 이 서체는 푸투라보다 엑스하이트가 작고 너비가 좁은 것이 특징이다. 4가지 옵티컬 스타일을 갖춘 원녹(어도비사)도 비슷한 특징이 있어 조화롭게 섞어 쓸 수 있다.

On this page

Verlag
Warnock

Theory
Extensive research
Six-part documentary
Spin-off publishing deal

아른헴(아워타입사, 2001) 하면 신문이나 잡지가 먼저 떠오를 만큼 획이 굵어 생생한 느낌을 줄 수 있는 매력적인 세리프 서체이다. 큰 엑스하이트 때문에 존재감이 커서 산세리프 서체와 섞어 쓰기 좋다. 권위 있어 보이는 섹션(럭스타이포사)은 과학 잡지나 전문적인 논문에 어울린다.

On this page

Arnhem Display
Arnhem
Section

Dictionary
Space saving
123 456
Lining or non-lining
Magnifying

렉시콘(엔셰데사)은 사전용으로 개발한 서체이다.
트랜지셔널 세리프의 특징을 그대로 유지하면서 좁은
지면에서 최적의 가독성을 발휘하도록 디자인했다. 6가지
굵기의 패밀리에 이탤릭과 렉시콘 No.1, 2라는 2가지
스타일을 갖추고 있다. 익스텐더가 짧은 렉시콘 No.1과
익스텐더가 상대적으로 긴 렉시콘 No.2는 적당한 글줄
간격을 유지한다면 함께 쓰기에 좋다.

On this page

Lexicon No.1
Lexicon No.2

2013 HOUSTON SYMPHONY BALL

RUSSIAN
Rhapsody

a **WHITE NIGHT** salute to
Hans & Margarita Graf

PHOEBE AND BOBBY TUDOR, CHAIRMEN

Honoring
MAESTRO HANS GRAF & MARGARITA GRAF
Community Partner Honoree
RICE UNIVERSITY

클라이언트	휴스턴 심포니
스튜디오/디자이너	코어 디자인 스튜디오
웹사이트	coredesignstudio.com
주요 서체	트레이전, 알미바 프로, 페드라 산스, 오딜

유명한 휴스턴 심포니 무도회Houston Symphony Ball의 아이덴티티 작업에 진지함과 화려함이 함께 표현되도록 서체를 조합했다.

원리 #10 | 글리픽

획 굵기 차이가 거의 없는 기하학적 산세리프를 제외하면, 획의 대비와 세리프 모양은 서체를 고르는 데 매우 결정적인 기준이 된다. 이 2가지 특징을 보면 그 서체가 종이 위에 펜과 붓으로 쓴 것인지, 아니면 돌을 쪼거나 금속에 새겨 만든 것인지 파악할 수 있기 때문이다.

펜으로 그린 글자체에 대해서는 이 책에서 여러 번 언급했으므로 여기서는 정으로 쪼아 만든 글리픽Glyphic 서체에 초점을 둘 것이다. 부드러운 종이에 글자를 쓰는 것과, 같은 글자를 단단한 돌 표면에 정으로 쪼아 써 넣는 것의 차이를 상상해보라. 왜 글리픽 서체의 모서리가 날카로운지

이해할 수 있을 것이다. 가장 먼저 눈여겨볼 것은 획과 레그, 테일의 말단이 퍼진다는 점이다. 하지만 글리픽 서체라고 반드시 세리프가 없는 것은 아니다. 대표적인 예외로 트레이전 TRAJAN을 들 수 있는데, 트레이전 황제의 기둥에 새긴 명문을 바탕으로 했음에도 세리프 끝이 좁아서 펜으로 쓴 글씨를 닮았다. 끝이 퍼지는 것은 글자를 새기는 과정에서 나온 자연스러운 결과이다. 모서리가 넓적하거나 각진 세리프는 획을 단정하고 날렵하게 마무리하는 데 도움이 된다. 글리픽 서체의 또 다른 특징은 애퍼처나 카운터, 루프가 부드럽게 곡선으로 이어지지 않고 날카롭게 꺾이며 평평한

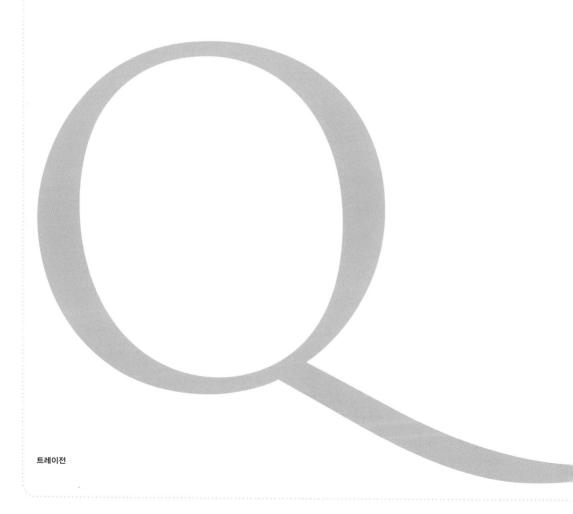

트레이전

면을 만든다는 것이다. 이런 특징을 잘 보여주는 서체로는
알베르투스Albertus가 있다. 펜은 획을 그리는 동시에 빈 공간을
만들지만, 정으로 글씨를 새길 때 카운터와 애퍼처란 글리프 바깥
형태로부터 쪼아내야 하는 부분이다. 그리고 정으로 구현하기엔
곡선보다 직선이 훨씬 수월하다. 서체를 통해 단단한 느낌이나
전통적 분위기를 표현하려면 글리픽 서체가 적당할 것이다. 또한
돌이나 금속에 새긴다는 점이 불변의 가치나 신뢰감을 전하기에
더욱 적합하다.

알베르투스

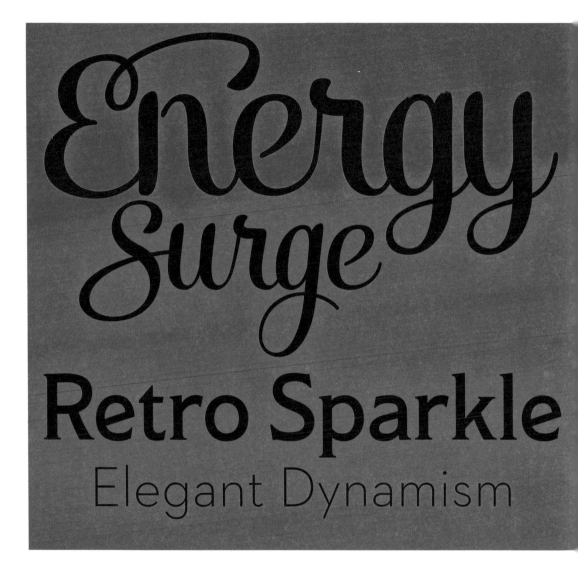

Energy
Surge
Retro Sparkle
Elegant Dynamism

유쾌한 느낌을 주는 캐주얼 스크립트 알렉(페노타입사)은
쓰기에도 즐겁다. 일반 스크립트 서체와 달리 정체와
이탤릭이 따로 있으며, 별도로 화려하게 꾸민 장식체가
있는 오픈타입 서체이다. 복고적 취향의 모데스토를
함께 쓰면 알렉의 개성에 묻히지 않을 것이며, 우아한
뉴트라페이스 2는 생기를 더할 것이다.

Party!

Carry 3 bottles

Eccentric Guest List

BRING A BEAUTIFUL FRIEND

FS 롤라(폰트스미스사)는 마치 옆 사람의 팔을 잡아끌며 함께 파티에 가자고 조르는 것만 같은 서체이다. 획의 끝과 꼬리에는 살짝 말려 올라간 꽁지가 달려 있어 옆 글자를 간지럽히는 듯하다. 이탤릭의 소문자 'g'와 'y'의 말려 올라가 닫힌 고리 모양도 친근해 보인다. 파른함 또한 별난 요소가 많은 활력 넘치는 서체로 함께 쓰기에 적당하다.

On this page

FS Lola

Farnham

POW!

Luminesce

Glowworm

Soft-bodied beetle

붓글씨의 영향을 받은 FS 핌리코(폰트스미스사)의 에너지는 가장 굵은 스타일에서 제일 잘 드러난다. 이탤릭을 대동한 3단계의 굵기에 디테일이 돋보이는 핌리코 글로를 패밀리로 두고 있어 작은 텍스트용부터 제목용, 나아가 사인용으로 두루 쓸 수 있다. 프레이트 텍스트같이 독특한 휴머니스트 슬랩과 함께 써보길 권한다.

On this page

Pimlico Glow

Pimlico

Freight Text

Effervesce

A fun slab to be with

Sharp cocktails

Let's have a nightcap?

라오는 유머와 에너지가 느껴지는, 흥겨움을 자아내는
체이다. 이는 다른 클래런던 스타일의 서체에서는
아보기 어려운 특징이다. 19세기 그로테스크 슬랩으로
런 흥취를 표현할 수 있다면 이상적일 것이다.
이에 스위프트는 엑스하이트가 크고, 뾰족한 웨지형
리프가 있어 파라오의 활기 있는 분위기와 잘 어울린다.

On this page

Farao
Neue Swift

요령 #14 | 분수 표기에 유의한다

정식 분수 글리프. 위의 예시는 아델 엑스트라 볼드.

디자인하면서 분수를 표기할 일은 그리 많지 않다. 하지만 분수를 표기해야 한다면 제대로 하는 것이 훨씬 보기 좋다. 예를 들어 ¼이라고 쓰는 것이 1/4이나 0.25라고 쓰는 것보다 훨씬 낫다. 포스트스크립트Postscript 포맷을 포함한 대부분의 폰트에는 ¼, ½, ¾과 같이 자주 쓰는 분수 글리프가 몇 개쯤은 있다. 최근에 오픈타입 포맷으로 개발된 것 중 수치 정보에 특화된 서체는 보다 풍부한 글리프를 갖추고 있기도 하다. 웹 디자이너들에게 특히 인기가 많은 아델 Adelle의 경우 20개가 넘는 분수 글리프를 갖추고 있다. 만약 다음 프로젝트에 분수를 자주 쓸 것이 확실하다면 분수 글리프가 많은 서체를 우선적으로 고려하길 바란다.
참고로 숫자 사이에 슬래시를 넣고 숫자 크기와 기준선, 커닝 kerning 값을 조정해 분수 표기를 만들 수도 있다. 하지만 조심해야 한다. 특히 여러 명이 도큐멘트를 공유하는 경우라면, 모두 같은 방법으로 분수를 표기하는지 확인해야 한다. 그렇지 않으면 같은 프로젝트에서 분수가 모두 제각각으로 표기될 테니까 말이다.

분자와 분모의 크기를 조정해 만든 분수. 정식 글리프와 많이 다르다는 것을 알 수 있다.

아무 조정 없이 타이핑한 분수. 이 정도의 큰 크기에서는 괜찮지만 본문 크기로 보면 벌어져 보인다.

니욱은 건장하고 대담한 성격의 디스플레이용 서체이다. 소리로 낭독하듯 또박또박 읽히는 브리는 본문용까지는 니더라도 꽤 작은 세팅에 적합하다. 작게 쓸 수 있는 리가 있어. 형태가 비슷한 이 두 서체로 매우 좋은 합을 구사할 수 있다. 브랜던 텍스트는 애퍼처가 넓고 선이 깨끗한 서체로 이들 서체와 잘 어울린다.

On this page

Aniuk
Bree
Brandon Text

코어 매직(S-코어사)은 근래 들어 자주 볼 수 있는 진보한 레이어드 서체이다. 20가지 대체 스타일로 이루어진 패밀리는 일부 또는 전부를 겹쳐 쓸 수 있을 뿐만 아니라, 각 레이어별로 컬러와 음영을 적용할 수도 있다. 이런 종류의 서체는 당연히 본문에 적합하지 않으므로 클래런던 계열이면서 매우 예외적으로 이탤릭까지 있는 센티넬(호플러&Co.)을 추천한다.

On this page
CORE MAGIC
Sentinel

WING GUM OF THE AMERICAS

CHICLE

CIENT MAYA TO WILLIAM WRIGLEY

NIFER P. MATHEWS

THE CHEWING GUM OF THE AMERICAS

CHICLE

FROM THE ANCIENT MAYA TO WILLIAM WRIGLEY

JENNIFER P. MATHEWS

E AMERICAS

LE

CHIC

LIAM WRIGLEY

ANCIENT MAYA TO

HEWS

JENNIFER P. M

강렬한 표지가 매우 잘 어울리는 이 책은 치클chicle
(중남미의 사포딜라 나무에서 채취하는 액으로 껌 원료가
됨)에 대한 내용을 다루고 있다. 작고 날카로운 세리프가
특징인 코퍼플레이트 고딕Copperplate Gothic은 꺾인
부분이 많은 일러스트레이션과 잘 어울린다.

<table>
<tr><td>·라이언트</td><td>애리조나 대학교 출판사</td></tr>
<tr><td>튜디오/디자이너</td><td>샐러맨더 힐 디자인/데이비드 드러먼드</td></tr>
<tr><td>사이트</td><td>www.salamanderhill.com</td></tr>
<tr><td>요 서체</td><td>코퍼플레이트 고딕, 프루티거</td></tr>
</table>

William Wordsworth

Poetic licence

A breath of fresh air

Flora and Fauna

Fresh cut grass

폴른(타입투게더사)은 한 편의 시 같은 서체이다. 마치
아름다운 여름날 구불구불한 강변을 따라 걷는 가벼운
산책 같은 느낌을 준다. 운이 좋다면 윌리엄 워즈워스의
시구에서처럼 한 무리의 황금빛 수선화를 발견할 수
있을지도 모르겠다. 폴른의 큰 애퍼처는 캘리그래피의
영향으로 글씨가 유연해 보인다. 조금 더 격식을 갖춘
느낌을 주려면 테시스세리프나 테시스산스를 엑스트라
라이트 굵기로 써보는 것도 좋을 것이다.

On this page

Pollen
TheSerif
TheSans

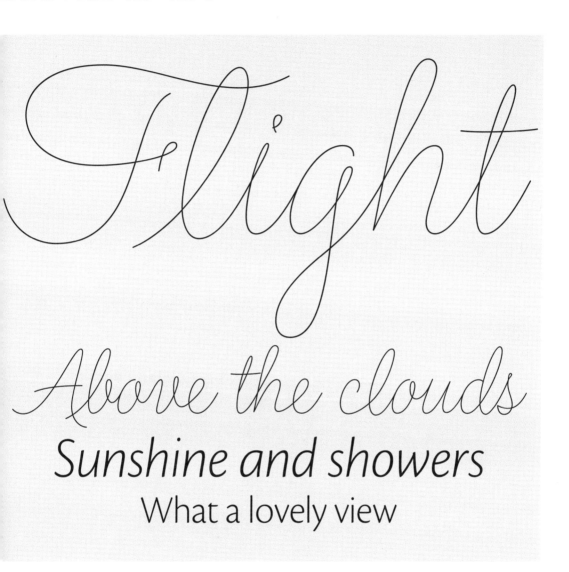

Flight

Above the clouds

Sunshine and showers

What a lovely view

플러트 스크립트(포지타입사)는 디스플레이와 레귤러 2가지 타입으로 구성되어 있으며, 둘 다 깃털처럼 가벼운 모습이다. 매우 젊은 느낌을 주는 이 서체는 마치 '수작 걸기'에 실패해본 적 없는 로맨티스트의 필체를 본떠 만든 것 같다. 몇 마디 시구를 적을 작은 글씨가 필요하다면 예쁜 **크로노스** 하나로 충분할 것이다.

BASILICA

NAVE AND TRANSEPT

SUNDAY SERVICE

CLOISTER

Sanctuary

토파즈(호플러&Co.)는 글리픽의 특징이 있는 차분한 서체로 고요한 교회의 회랑이 떠오르게 한다. 토파즈의 백그라운드 스타일은 그 위에 인라인 스타일을 겹쳐 쓸 수 있어서 각 레이어에 다른 컬러를 적용할 수도 있다. 코퍼플레이트 고딕은 날렵하게 튀어나온 작은 세리프 때문에 안정감이 느껴진다. 칼라를 함께 쓰면 적절히 차분한 느낌으로 본문을 세팅할 수 있다.

On this page
TOPAZ
COPPERPLATE GOTHIC
Cala

NOVEL
Manuscript
Hardback
Paperback writer
Margin notes

사봉(1960년대)은 위대한 타이포그래퍼 얀 치홀트Jan Tschichold가 이룬 업적이다. 클로드 가라몬드Claude Garamond가 디자인한 16세기 휴머니스트 세리프의 새 버전을 만들어달라는 의뢰를 받은 치홀트는 형태를 구격화하고 불균질한 요소를 제거해 아름답고 사용하기 편리한 세리프로 재탄생시켰다. 길 산스는 사봉에 어울리는 산세리프 짝이 될 것이다.

On this page

Sabon

Gill Sans

BREATH

A sigh of relief

Gentle Murmur

Hushed undertones

SOFT

상블루(스위스 타입페이스사, 2008)의 평온함에 필적할 만한
디스플레이 서체는 찾아보기 어려울 것이다. 헤어라인과
라이트 2가지 굵기로 구성된 패밀리에는 각각 세리프와
산세리프 스타일이 포함되어 있다. 둘 다 매우 섬세하다. 한참
위 친척 뻘인 옵티마는 슈퍼모델 같은 상블루 옆에서 다소
고루해 보일지도 모른다. 하지만 평온한 느낌만큼은 손색이
없다. 건장한 느낌의 아이들와일드라면 두 서체의 차분한
분위기를 깨뜨리지 않을 것이다.

On this page
SangBleu Sans
Optima
IDLEWILD

클라이언트	윌리엄스소노마, 비누와 로션
스튜디오/디자이너	마이클 오즈본 디자인/마이클 오즈본
웹사이트	www.modsf.com
주요 서체	보도니, 루치아, 트레이드 고딕

피부를 닦아내고 진정시키는 제품인 만큼 그에 어울리는 차분한 타이포그래피가 필요하다. 고급스럽고 차분한 패키지 디자인을 완성했으며, 제품의 존재감을 잘 드러냈다.

Glossary 용어 정리

애퍼처 Aperture
둥근 모양의 글리프가 열린 정도.

에이펙스 Apex
글자 상단부에서 2개의 대각선이 90도 미만의 각도로 만나는 점. 예를 들면 대문자 'A'.

아크 Arc
직선의 획과 호를 그리며 이어지는 선 (볼에 연결된 것은 제외). 대표적인 예로 소문자 'f'의 윗부분이나 'j'의 아랫부분을 들 수 있다.

암 Arm
대문자 'F'의 가로획이나 'X'에서처럼 스템으로부터 가로나 대각선으로 연결된 획.

어센더 Ascender
소문자 'h'나 'd' 등에서 엑스하이트 위로 올라간 획.

볼 터미널 Ball terminal
공 모양으로 끝나는 소문자 'a'나 'r'의 암 말단부.

비크 Beak
뾰족한 돌기 모양의 아크 말단부로 주로 소문자 'f', 'c', 'j', 'r', 'y'에서 볼 수 있다.

볼 Bowl
대문자 'B'나 소문자 'a'의 폐곡선 부분. 페드라 세리프Fedra Serif의 소문자 'b' 처럼 완전히 닫히지 않은 볼도 있다.

브래킷 세리프 Bracketed serif
글자의 주요 획과 부드럽게 연결된 세리프. 대표적인 예로 트랜지셔널 서체인 배스커빌Baskerville이 있다.

캡하이트 Cap-height
베이스라인부터 폰트의 대문자 상단까지의 높이. 어센더 높이와 같지 않은 경우도 있다.

컬러 Color
회색도라고 하는 텍스트 블록이 만드는 음영과 시각적 굵기 정도. 타이포그래피 컬러에 영향을 주는 변수는 글자 형태나 획의 폭과 굵기, 글자 크기와 글줄 간격 등 다양하다.

카운터 Counter
'c'나 'g'처럼 글자 형태로 인해 생겨난 속공간으로 닫혀 있기도 하고 열려 있기도 하다. 볼은 획이라는 점에서 구분할 필요가 있디.

크로스 바 Cross bar
대문자 'A'와 'H'의 두 획 사이를 잇는 선.

크로스 스트로크 Cross stroke
소문자 'f'나 't'의 스템을 가로지르는 선.

크로치 Crotch
대문자 'F'의 안쪽 상단처럼 두 획이 만나서 생기는 각으로 예각과 둔각 모두를 뜻한다.

디센더 Descender
'p'나 'y'의 아랫부분처럼 소문자에서 베이스라인 아래로 내려가는 획.

복층 Double-storey
닫힌 볼과 윗부분의 암으로 구성된 소문자 'a', 또는 닫힌 암 아래 루프가 연결된 'g'를 가리키는 말이다. 어도비 젠슨Adobe Jenson이 복층 'a'와 'g'가 있는 대표적인 서체이다.

이어 Ear

일부 서체에서 소문자 'g' 볼의 돌출부를
뜻한다.

전문가용 글자 Expert characters

전문가용 글자는 여전히 활발하게
사용하는 타입 1Type 1과 포스트스크립트
Postscript 포맷을 위해 개발한 글자
세트로, 별도로 스워시나 문장부호, 대안
글리프 등이 포함되어 있다.

익스텐더 Extenders

어센더와 디센더를 두루 이르는 일반적
표현.

피니얼 Finial

'C' 아래쪽 굽은 획의 좁아지는 말단부. 또
스워시나 장식을 피니얼이라고도 한다.

폰트 Font

한 스타일의 폰트 패밀리에 속하는 모든
글자와 글리프. 폰트와 서체를 종종
혼용하기도 하지만 둘에는 엄연한 차이가
있다. 쉬운 예로 고담Gotham은 서체이고,
고담 볼드 이탤릭Gotham bold italic은
한 벌의 폰트이다.

폰트 패밀리 Font family

한 서체에 속한 포인트 사이즈, 굵기,
스타일 세트. 일반적으로 로만, 이탤릭,
볼드, 볼드 이탤릭을 갖춘 경우가 많다.
최근에는 10가지 이상의 폭넓은 종류를
갖춘 서체가 늘어나는 추세이다.

글리프 Glyph

한 폰트의 모든 낱개 글자. 심벌과 모든
대안 글자꼴이 각각의 글리프이다.

판독성 Legibility

개별 글자나 형태를 분별하여 알아보기
쉬운 정도. 판독성이 좋고 나쁨은
타이포그래피 스타일이나 레이아웃보다
서체 디자인에서 가장 큰 영향을 받는다.

리거처 Ligature

한 글자 자리에 둘 이상의 글자가 결합된
형태로 'fi,' 'fl,' 'Th'와 같이 특별한 조합에
쓰인다. 서체마다 결합하는 방식이
다양하다.

루프 Loop

복층의 'g'의 기준선 밑으로 내려온 고리
모양의 획.

소문자 Lowercase

금속 활판인쇄 시절, 소문자를 아래 서랍에
넣어 보관하던 데에서 이름이 유래했다.
미너스큘minuscules이라고도 했다.

오픈타입 OpenType

어도비사와 마이크로소프트사가 공동으로
개발한 폰트 포맷. 이전 포맷들에 비해
단일 폰트에 65,536자까지 글리프를
추가할 수 있는 장점이 있으며, 어도비
인디자인이나 일러스트레이터 같은
애플리케이션에서 자동으로 대안 글리프로
교환해주는 기능이 있다. 폰트 파일은 맥
OS와 윈도 모두에서 호환할 수 있다.

포인트 Point

폰트 크기를 나타내는 단위로 1포인트는
0.0139인치(0.0353cm)이다.

포인트 크기 Point size

서체의 보디 높이.

가독성 Readability

가독성이 서체의 판독성과 직결되지는
않는다. 가독성의 일차적 책임은
디자이너에게 있다. 판독성이 아무리 좋은
서체라도 레이아웃에 따라 가독성이
떨어질 수 있다.

세리프 Serif
세리프 서체에서 주요 획의 말단부에 연결된 작은 획.

단층 Single storey
소문자 'a'에서 닫힌 볼 위에 연장된 암이 없거나, 소문자 'g'가 닫힌 볼과 스템과 테일로 이루어진 경우. FS 딜런FS Dillon은 단층 'a'와 'g'를 가지고 있다.

스퍼 Spur
아른험Arnhem의 대문자 'S'에서 획의 말단부에 돌출한 부분. 세리프라고 하기에는 크기가 작다.

스템 Stem
대문자 'H'의 양 기둥처럼 글자를 구성하는 수직 형태의 획.

스트레스 Stress
글자의 획의 굵기로 인해 세로 또는 대각선, 가로로 기울어지는 현상. 드물게 나타나는 가로형 스트레스는 역스트레스reversed stress라고도 한다.

획 Stroke
모든 글자체의 근간이 되는 요소로 가로 또는 세로 형태가 있다. 종종 스템을 세로획, 크로스바를 가로획이라고도 한다.

스워시 Swash
기본형 글자에 장식의 요소로 덧붙이는 연장 획.

테일 Tail
'Q'나 'R'의 레그 이렛부분저럼 내각선 하단으로 뻗친 획.

터미널 Terminal
스템이나 획의 말단부.

서체 Typeface
한 세트의 글자체로 획의 두께, 세리프 스타일 등 문자의 특징이 같다. 폰트와 서체는 종종 혼용하기도 하나 서로 다른 개념이다. 예를 들어 워녹Warnock은 서체 패밀리이고, 워녹 볼드 이탤릭Warnock bold italic은 하나의 폰트이다.

언브래킷 세리프 Unbracketed serif
주요 획과 90도로 연결된 세리프. 보도니 Bodoni 같은 모던 세리프 서체의 특징이다.

웨지 세리프 Wedge serif
획 시작 부분이 삼각형처럼 생긴 세리프. 노이에 스위프트Neue Swift가 대표적인 예이다.

굵기 Weight
글리프 획의 굵기. 서체 패밀리에서 굵기가 다른 폰트를 뜻하기도 한다.

너비 Width
컨덴스트condensed나 익스텐디드 expanded처럼 폰트 이름의 일부로 장·평의 정도를 나타낼 때 쓴다. 일반적으로 한 폰트의 글자가 차지하는 공간의 평균값을 의미하기도 한다.

엑스하이트 X-height
소문자 'x'의 높이. 'x'는 어센더와 디센더가 없고 베이스라인을 벗어난 요소가 없어 단위의 기준으로 쓴다.

The Type Foundries 서체 회사

어도비사 **Adobe** www.adobe.com

알파벳 수프사 **Alphabet Soup** michaeldoret.com

엘스너 + 플레이크사 **Elsner + Flake** www.fonts4ever.com

에미그레사 **Emigre** www.emigre.com

엔스헤더사 **Enschedé** www.teff.nl

엑스리브리스사 **Exljbris** www.exljbris.com

페노타입사 **Fenotype** www.fenotype.com

폰트 뷰로사 **Font Bureau** www.fontbureau.com

폰트숍 인터내셔널사 **Font Shop International** www.fontshop.com

폰트폰트사 **FontFont** www.fontfont.com

폰트스미스사 **Fontsmith** www.fontsmith.com

포트 파운드리사 **Fort Foundry** fortfoundry.com

개라지폰트사 **GarageFonts** www.garagefonts.com

그룹타입사 **GroupType** www.fonthaus.com

호플러&Co. **Hoefler & Co.** www.typography.com

호프타입사 **Hoftype** www.hoftype.com

하우스 인더스트리사 **House Industries** www.houseind.com/fonts

HVD 폰트사 **HVD Fonts** www.hvdfonts.com

리안 타입사 **Lián Types** www.sproviero-type.com

리네토사 **Lineto** lineto.com

라이노타입사 **Linotype** www.linotype.com

럭스타이포사 **Luxtypo** luxtypo.com

마크 시몬슨사 **Mark Simonson** www.marksimonson.com/fonts

모노타입사 **Monotype** www.monotype.com

MVB 폰트사 **MVB Fonts** www.mvbfonts.com

아워타입사 **OurType** ourtype.com

파킨슨 타입 디자인사 **Parkinson Type Design** www.typedesign.com

포르셰즈 타이포폰드리사 **Porchez Typofonderie** typofonderie.com

포지타입사 **Positype** www.positype.com

프로세스 타입 파운드리사 **Process Type Foundry** processtypefoundry.com

레네 비더 **Rene Bieder** www.myfonts.com/foundry/Rene_Bieder/

S-코어사 **S-Core** www.myfonts.com/foundry/S-Core/

스톰 타입 파운드리사 **Storm Type Foundry** www.stormtype.com

슈트케이스 타입사 **Suitcase Type** www.suitcasetype.com

수오미사 **Suomi** www.type.fi

스위스 타입페이스사 **Swiss Typefaces** www.swisstypefaces.com

T-26 www.t26.com

테레스트리얼 디자인사 **Terrestrial Design** www.myfonts.com/foundry/Terrestrial_Design/

타입조키사 **Typejockeys** www.typejockeys.com

타입-오-톤스사 **Type-O-Tones** www.type-o-tones.com

타입투게더사 **TypeTogether** www.type-together.com

타입트러스트사 **TypeTrust** www.typetrust.com

타이포테크사 **Typotheque** www.typotheque.com

언더웨어사 **Underware** www.underware.nl

우르트사 **Urtd** www.urtd.net/fonts

(URW)++ www.urwpp.de

빌리지 콘스틸레이션사 **Village Constellation** vllg.com/constellation

옐로 디자인 스튜디오 **Yellow Design Studio** www.yellowdesignstudio.com

Index 찾아보기

Acknowledgements 감사의 말

서체야말로 이 책의 진정한 주인공이며, 여기서 소개한 200가지 이상의 서체 패밀리 없이는 이 책 역시 존재하지 못할 것이다. 르네 비더, 니콜 도탕, 주자나 리코와 루디 반더란스(에미그레사), 사만다 그림슬리 프랭클린과 팀원들(폰트 뷰로사), 폰트숍의 팀, 제이슨 스미스, 필 가른함과 팀원들(폰트스미스사), 매톡스 슐러(포트 파운드리사), 랄프 스미스(개라지폰트사), 멜리사 마고비치와 팀원들(호플러&Co.), 한스 본 도헤렌(HVD 폰트사), 직원들(리네토사), 라이안 마르틴스, 마크 반 브룩호스트(MVB 폰트사), 닐 서머러(포지타입사), 마크 시몬슨, 프란티제 스톰(스톰 타입 파운드리사), 토마스 브루실(슈트케이스 타입 파운드리사), 다니엘라(스위스 타입페이스사), 베로니카 부리안과 호세 스캐질리오네(타입투게더사), 라이안 마틴(옐로 디자인 스튜디오)까지, 이 책을 위해 폰트를 제공해준 서체 회사와 디자이너 모두에게 깊은 감사의 마음을 전한다. 독자 여러분은 221쪽에 소개한 서체 회사 웹사이트를 방문해보길 바란다. 이 책에서 소개한 서체는 물론 지면이 모자라 언급하지 못한 멋진 서체들을 만날 수 있을 것이다. 서체를 어떻게 활용했는지를 보여주는 실제 사례로 자신의 작업물을 선뜻 내준 디자이너들에게도 감사드린다. 시간을 내서 그들의 웹사이트를 둘러보고 또 다른 서체 활용의 사례를 살펴보는 것도 좋을 것이다.

막대한 도움을 준 스테판 콜에게도 감사드린다. 여러 번 언급했다시피 서체를 고르는 일은 매우 주관적인 행위이므로 스테판의 깊은 지식과 경험이 큰 의지가 되었다. 퀴드 출판사에도 감사드린다. 제임스 에번스와 나이젤 브라우닝은 서체에 관한 책에 지대한 관심과 지속적인 지지를 보여주었다. 디 코스텔로는 편집 전반에 도움을 주고 책이 나오기까지 격려해주었다. 어느 책을 집필하든 도중에 막히는 순간이 찾아오기 마련이다. 이런 순간에 친구와 가족의 도움은 절대적이다. 내 끝도 없는 서체 이야기를 참으로 잘 들어준 아내 사라와 이 책을 쓰는 내내 도움 준 모든 분들에게 감사 인사를 전한다.

옮긴이의 글

서체를 통해 어떤 분위기를 자아내려는 의도가 성공하려면 디자이너의 한 발은 대부분의 독자로부터 공감을 얻을 수 있는 상식적인 영역을 단단히 딛고 있어야 한다. 그리고 다른 한 발로는 부지런히 상식의 경계 밖에서 뻔하지 않은 방법을 탐색해야 한다. 이 책에서 '원리'와 '요령'이 상식적인 영역을 위한 이론이라면, 149가지 예시를 통해 제안하는 서체 조합은 저자의 주관적인 선호이자 디자이너로서 쌓아온 경험이라고 할 수 있다. 그것을 뒷받침하기 위해 덧붙인 작가의 묘사와 유머, 뉘앙스를 온전히 옮기지 못한 점이 아쉽다. 한편 전문적인 용어를 옮길 때 좀 더 대중적으로 널리 쓰는 표현을 선택한 것은 책의 실용적인 측면을 고려한 것이다. 번역의 기회를 주고 신뢰를 보여준 디자인하우스 편집부에 감사드린다.

Typeface and Foundry Required Copyright and Credit Information

Quadon designed by Rene Bieder / Amplitude, Tangier, Farnham, Giza, Heron Serif, Heron Sans, Poynter Gothic Text: The Font Bureau, Inc. / FF Yoga Sans, FF Unit Slab, FF Balance, FF Unit, FF Clifford & FF Scala: FontShop / FS Sinclair, FS Dillion, FS Emeric, FS Lola, FS Pimlico, FS Olivia and FS Clerkenwell: Fontsmith represents an international team working from a London studio, offering an extensive collection of typefaces alongside bespoke typefaces for global brands, design, and advertising agencies. / Industry: Mattox Shuler, Fort Foundry / Freight Micro Pro Family & Freight Text Pro Family: Garage Fonts / Acropolis, HTF Didot, Chronicle Display, Chronicle Text, Forza, Gotham, Gotham Condensed, Idlewild, Knockout, Leviathan, Mercury Display, Mercury Text, Requiem, Saracen, Sentinel, Topaz, Verlag, Vitesse, Whitney: Hoefler & Co. / Brandon Grotesque, Brandon Printed and Brandon Text designed by Hannes von Döhren, HVD Fonts, www.hvdfonts.com / Filosofia and Mrs Eaves designed by Zuzana Licko, 1996 / LL Akkurat designed by Laurenz Brunner, 2001-04. Published by Lineto.com, 2004 / LL Brown designed by Aurèle Sack, 2007-11. Published by Lineto.com, 2011 / MVB Solano Gothic and MVB Verdigris designed by Mark van Bronkhorst / Arnhem © Fred Smeijers, OurType.com / Lust Display, Lust Script, Lust Slim: Neil Summerour, type designe Positype, http://positype.com, @positype Twitter & Instagram / Sangbleu: Swiss Typefaces, swisstypefaces.com, Ch. des Terrasses 4, 1820 Territet, Switzerland / Urban Grotesk: Tomáš Brousil, Suitcase Type Foundry / Beorcana designed by Carl Crossgrove, Terrestrial Design / Aniuk © Typejockeys 2014, www.typejockeys.com / Ingeborg © Typejockeys 2014, www.typejockeys.com / Fedra Sans and Fedra Serif: Typotheque / Abril and Abril Titling designed by Veronika Burian & José Scaglione, TypeTogether / Eskapade designed by Alisa Nowak, TypeTogether. / Pollen designed by Eduardo Berliner, TypeTogether / Eveleth and Gist: Ryan Martin, Yellow Design Studio